색의 연가

2집

색의 연가 2집

발행일	2021년 10월 7일

지은이	김현주		
펴낸이	손형국		
펴낸곳	(주)북랩		
편집인	선일영	편집	정두철, 배진용, 김현아, 박준, 장하영
디자인	이현수, 한수희, 김윤주, 허지혜	제작	박기성, 황동현, 구성우, 권태련
마케팅	김회란, 박진관		
출판등록	2004. 12. 1(제2012-000051호)		
주소	서울특별시 금천구 가산디지털 1로 168, 우림라이온스밸리 B동 B113~114호, C동 B101호		
홈페이지	www.book.co.kr		
전화번호	(02)2026-5777	팩스	(02)2026-5747

ISBN	979-11-6539-996-2 03650 (종이책)	979-11-6539-997-9 05650 (전자책)

(주)북랩 성공출판의 파트너

북랩 홈페이지와 패밀리 사이트에서 다양한 출판 솔루션을 만나 보세요!

홈페이지 book.co.kr • **블로그** blog.naver.com/essaybook • **출판문의** book@book.co.kr

작가 연락처 문의 ▸ ask.book.co.kr

작가 연락처는 개인정보이므로 북랩에서 알려드릴 수 없습니다.

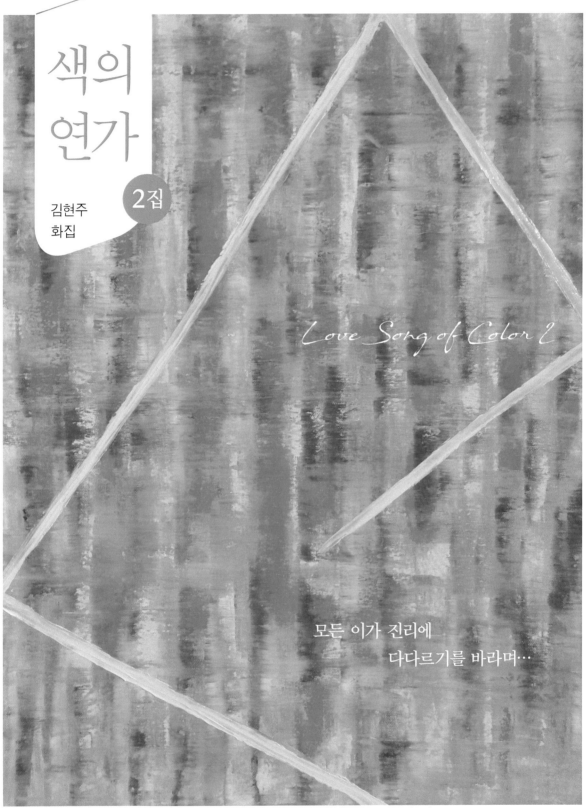

색의 연가

2집

김현주
화집

Love Song of Color 2

모든 이가 진리에
다다르기를 바라며…

북랩 book Lab

화집을 펴내며 2

모두 안녕하시기를…

두 번째 화집을 내며 그(Jesus Christ Superstar)에게 감사한 마음이다

작업하는 동안 매우 행복했다
소소한 작업이지만 보는 이마다
나의 글과 그림에서 기쁨과 소망을 발견하기를 바란다

 세상에 희망적인 역사가 이어지기를 바라고,
코로나 팬데믹이 속히 끝나고 평화로운 세상이 오기를 오늘도 기원하며,
지금이 있기까지 함께해준 사랑하는 가족과 그에게 감사드린다

2021. 9 김현주

목차

색의 연가 (이미지 G)

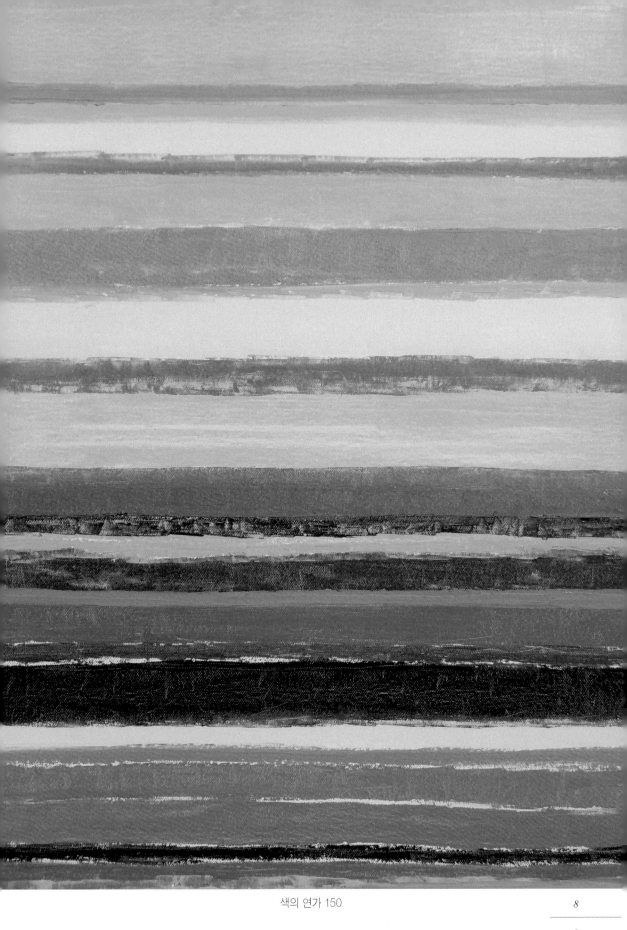

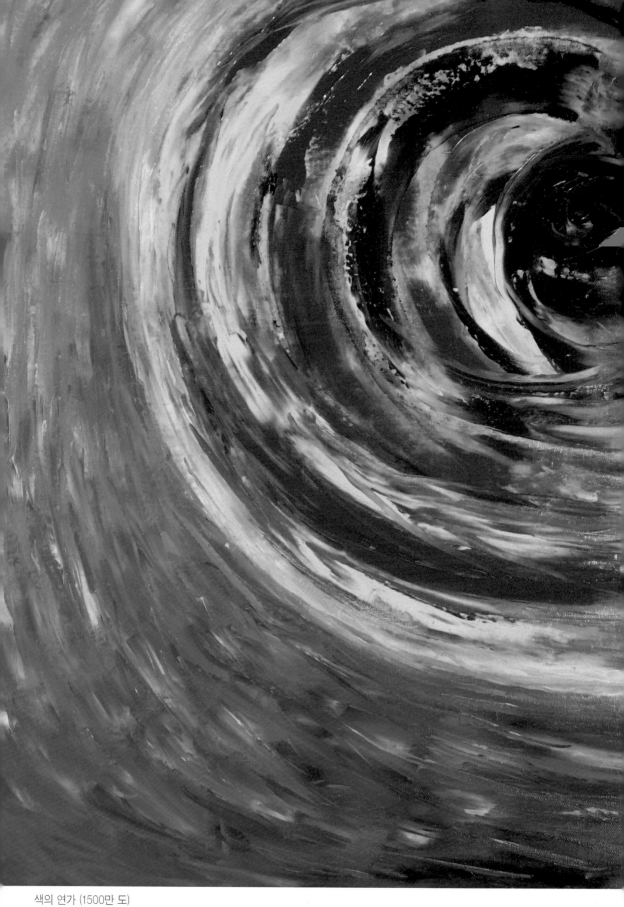

색의 연가 (1500만 도)

▌색의 연가 (1500만 도)

솔직히 고백하면 태양을 그리려고 하지 않았고
색을 칠하다 보니 우연히 태양 모습이 되어져 가서
태양으로 완성하며 배경도 하늘처럼 푸른색으로 완성했다
이건 분명 그(Jesus Christ Superstar)의 인도라 생각하며
그의 개입이라 생각하는데
그를 믿지 않는 사람은 내 생각을 부인할 수도 있겠다
태양 같지만 태양을 그리려고 하지 않았고
그냥 태양이라 하면 식상하니 제목을 1500만 도라 했는데
내 마음에는 정말 뜨거운 태양,
1500만 도로 불타오르는 태양 같다는 생각이 든다
거의 영원할 것 같은 태양이 지속적으로 에너지를 생산하며 타오르는
순수 열정이 인간의 마음에도 존재한다고 생각한다
그러므로 인간의 역사도 끊어질 것 같아도
계속 이어져 오고 있는 것이 아닌가
그것은 역사를 주장하는 그의 능력,
태양을 만든 그의 과학과
인간을 사랑하는 그의 긍휼이 아닐까!

색의 연가 (느린 시간이 지나간 자리)

▌색의 연가 (느린 시간이 지나간 자리)

어느 날 마음이 낮아져서 그냥 캔버스 앞에 앉아 있는데
시간이 느리게 움직이는 것 같다는 생각이 들고,
이 그림은 그 느린 시간을 담은 그림이다
바쁘게 살아가는 현대인들과 동떨어진,
나 홀로 영원의 세계에 들어가 있는 마음으로 그렸다
빠르게 가고 있는 시간 속의 우리에게
가끔은 아무것에도 구애받지 않는,
여유 있는 시간이 필요하지 않을까!

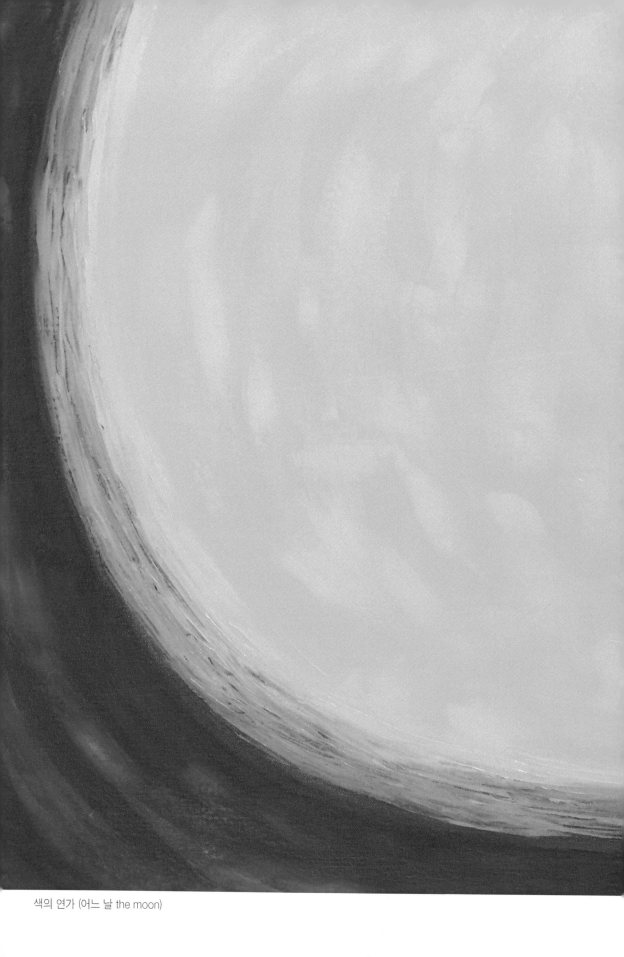

색의 연가 (어느 날 the moon)

▎ 색의 연가 (어느 날 the moon)

꼭 찬 둥근 달을 바라볼 때면
하염없이 순결한 마음이 보이고
따뜻하고 애틋한, 그것은 참으로 그의 사랑이 아닌가!
그렇게 그의 창조물에서 그의 사랑의 마음을 본다
너무나 아름다운, 그것은 나의 아름답다는 표현으로
감히 논하기조차 송구스러울 정도로
거룩한 모습을 하고 있다
영원한 모습을 하고 있다
그가 그렇게 아름다우니
그토록 아름다운 창조를 할 수 있으리
지극히 아름다움을 간직한 그를 사랑한다

색의 연가 152

색의 연가 152

—

언젠가 그를 만나면 제일 먼저 눈물이 날 것 같다

색의 연가 (오늘의 마음)

색의 연가 (오늘의 마음)

—

오늘은 마음이 이렇게 움직였다

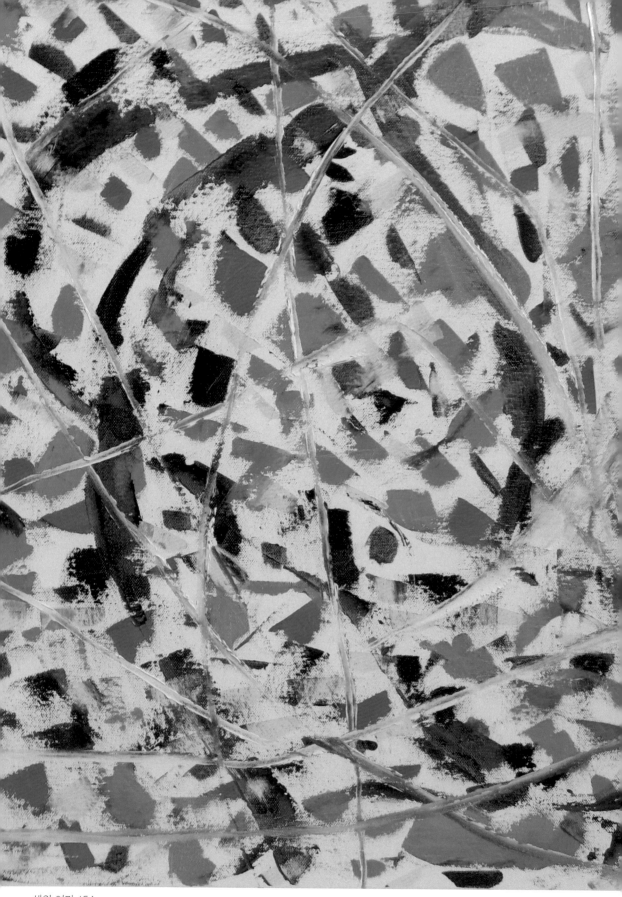

▍색의 연가 154

『색의 연가』의 그림을 그리면서

그림 그리는 과정이 점점 자유로워지고 있다

그리고 나라는 인간의 마음도 더욱 자유를 찾아 가고 있다

나의 작업은 그림을 위한 그림이 아니고,

인간의 완전한 자유를 향한 단련이라는 생각이 든다

 이 그림도 애써 주제를 정하거나

지극히 애써 테크닉을 발휘하려 하지 않았다

그는 완전한 자존자, 전능자이기 때문에 신으로 여긴다

또 그는 완전한 자유자이다

그의 완전한 자유가 인간에게 주어지면

오히려 세상이 천국이 되리라 생각한다

방종이 아닌 완전한 자유란 모든 악을 거부하기 때문이다

그를 사랑한다

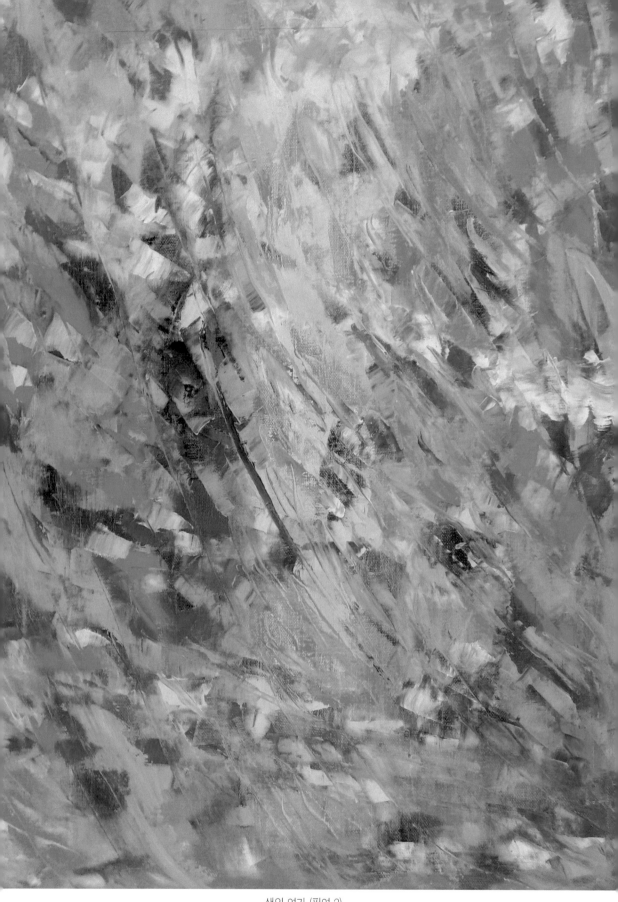

색의 연가 (필연 2)

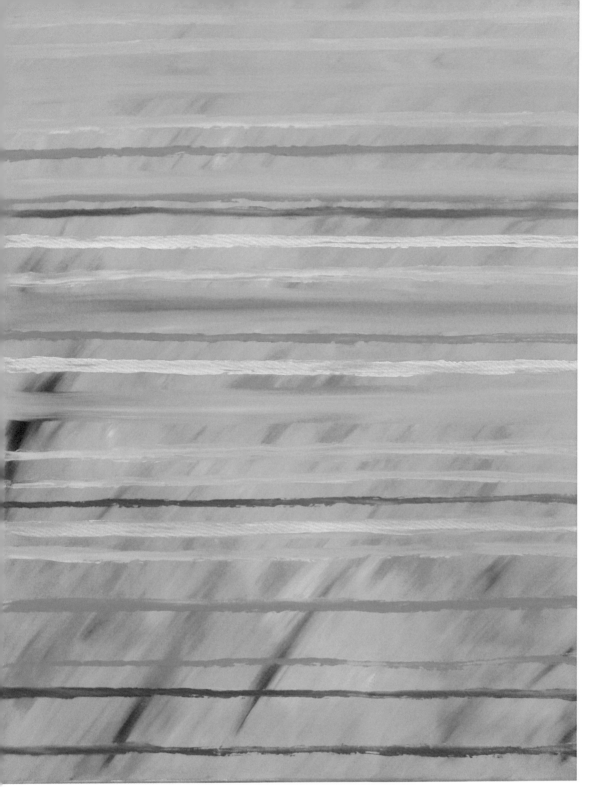

색의 연가 157

색의 연가 157

———

살다 보면 막막한 시간도 오는데 이 그림을 그리며 마음을 진정시켰다

그를 사랑한다

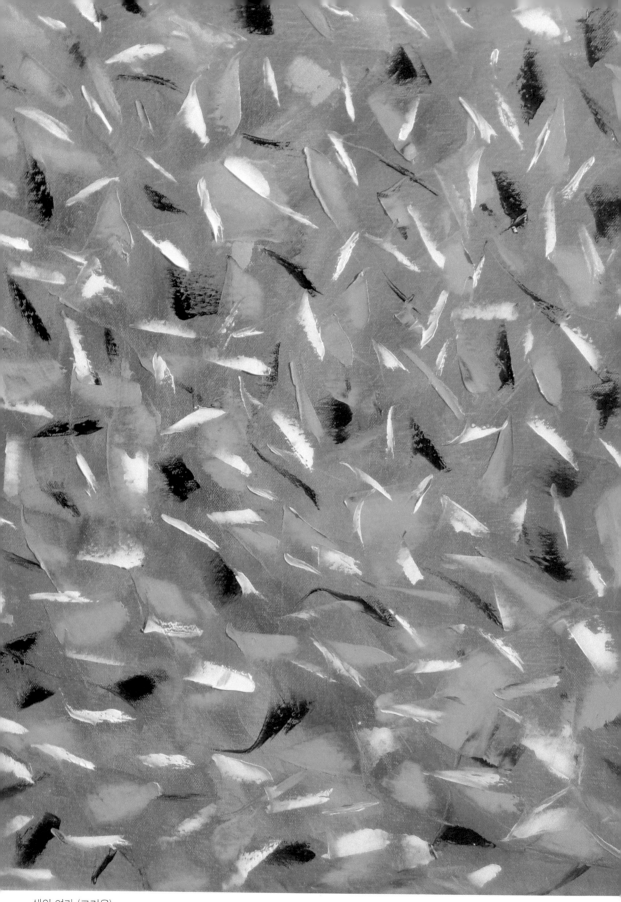

색의 연가 (그리운)

▎ 색의 연가 (그리운)

내 생각에 이 그림은 얼핏 보는 것이 아니라
그림에 시간을 주고 바라보면 더욱 은근한 끌림이 있다
따뜻하고도 시원한 느낌이 공존하는 것 같다는 생각이 든다
물론 주관적인 생각이고 보는 이마다 각자의 느낌이 다를 수 있겠다
그리운 그는 언제나 만날 수 있을까
　고된 인생길에 그를 그리워하는 것은
사치스러울 정도로 내 마음의 여유다
모든 해결책을 그가 주리라 믿으며 또 그리워하고
오늘도 사랑한다

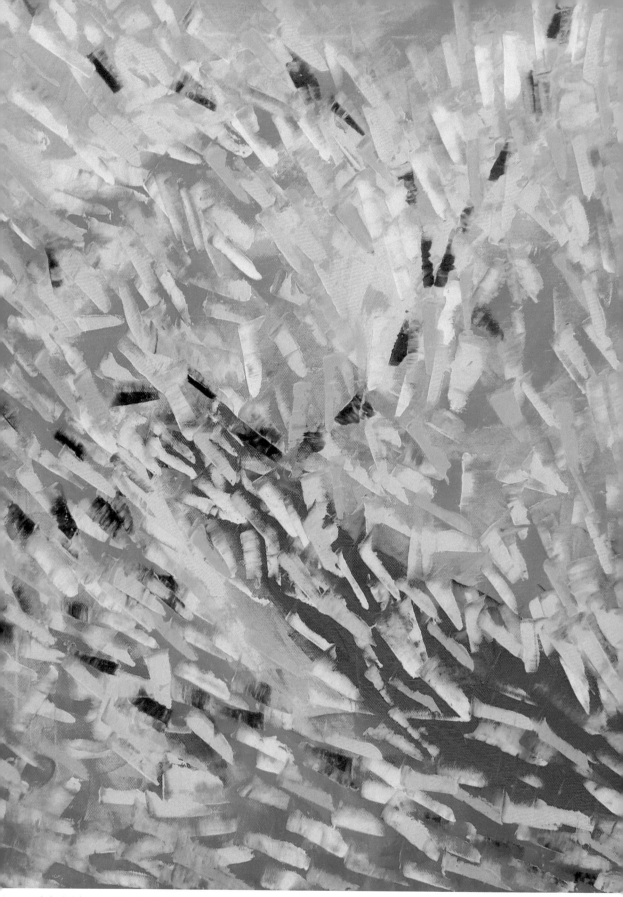

색의 연가 (dance of springtime)

▌ 색의 연가 (dance of springtime)

어느 봄날에 영원할 것 같은
맘의 고요와 평안이 깃든 시간,
나는 그 앞에서 춤을 추었다
어린아이같이 즐겁게 노래하며
그의 구원을 기뻐하며,
최후의 승리를 믿으며…

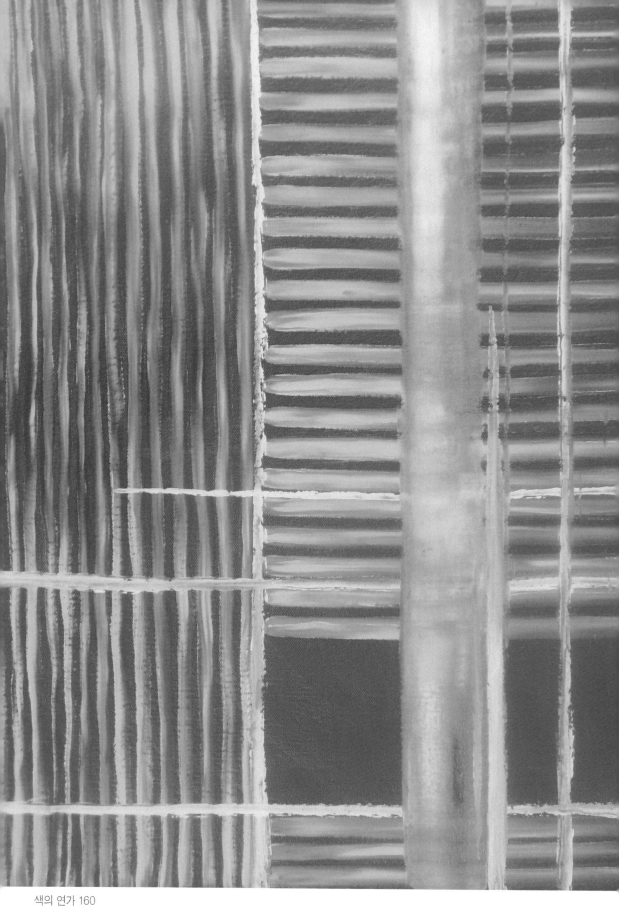

▍색의 연가 160

요즘 썩 맘에 드는 작품도 안 나오고
그림에 집중할 수 있는 시간도 줄어들고,
그가 그만두게 하려는 건지 잘 모르겠다
그림 그리고 글 쓰는 것이
현실에서 고생하는 사람들을 생각하면
매우 나의 사치스러운 작업 같기도 하다
시간을 두고 그림에 집중할 수 있도록 노력할 것이나
그가 멈추라 하면 멈춰야겠지
사랑하는 님이시여 어찌하오리까…
이 그림은 마음을 가다듬고, 큰 기대를 안 하고
단순한 작업을 했다
그는 지금도 나를 바라보고 있겠지
지금까지 지켜주셨으니 조금만 더 은혜를 주사
미래를 아름답게 열어 갈 수 있도록 도와주소서
그를 사랑한다

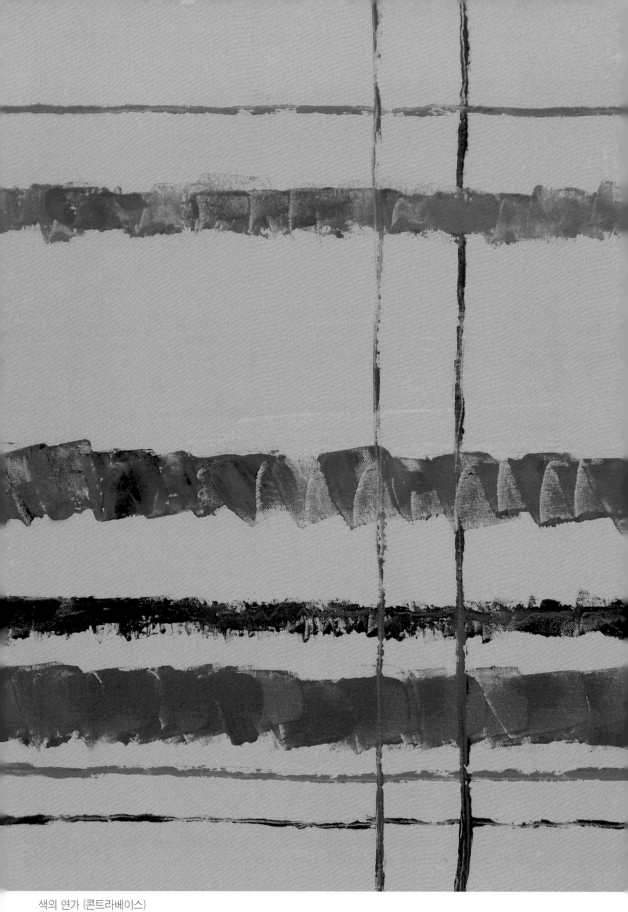

색의 연가 (콘트라베이스)

❙ 색의 연가 (콘트라베이스)

 빛이 나는 곳에 그림자처럼 아래에서

존재를 드러내는 콘트라베이스의 낮은 음역을 생각하며

그림에 이름을 붙였다

조금 긍정이 되는지…

내가 세상에서 허우적대며 살아낼 때

그가 없는 것같이 느낄 때가 많지만

사실 그가 없이는 살아내지 못하며 한 걸음 물러서서 보면

낮은 음역으로 하모니를 이뤄주는 콘트라베이스처럼

그가 나를 감싸고 지켜주며

내 삶에 하모니를 이루고 있었던 것이라 확신한다

그렇다 그는 인간의 자유로운 삶 속에 하모니를 이루며

조정하고 고치고 싸매며 미래를 열어가고 있는 것이다

 인간의 자유는 방종으로 가기 쉽고,

사실 악하고 게으른 죄성을 가지고 있는

연약한 인간을 다루는 것은 그에게 엄청 힘들 것 같다는 생각이 든다

물론 전능자이기 때문에 힘들지 않겠지만

인간적으로 생각하면 그렇게 느껴진다

어쨌거나 또 한번 그가 부디 인간을 불쌍히 여기길 바라며

오늘도 그를 사랑한다

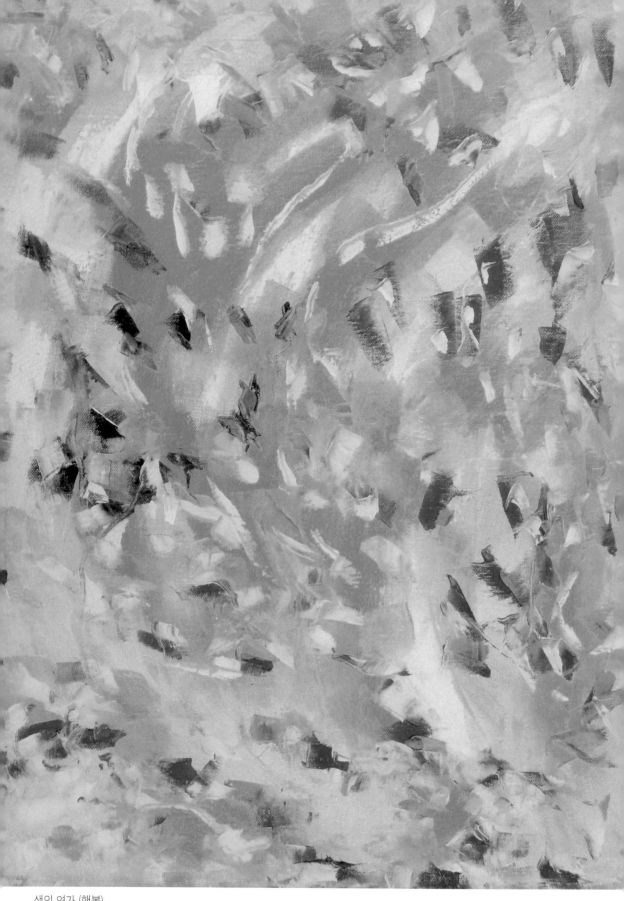

색의 연가 (행복)

▌ 색의 연가 (행복)

아이러니하게도 때론 내가 창작해놓고
그림이 맘에 안 들 때가 있다
그런데 이 그림은 마음에 들고 감성에 어떤 위로를 준다
부드러우면서도 온화한 그림이라 생각한다
보는 이마다 좋은 감상이 되길 바란다
오늘 그가 이 그림으로 나를 위로해준다
그의 사랑이 내 마음에 따뜻하게 들어와
좋은 그림이 나온 것 같아 기쁘다
사실 그의 사랑은 언제나 있는 것인데
사람인 내가 그의 사랑에서 멀리 떠나 있던 적이 많다
세상에서 살다 보면 영혼이 황폐해지고 어려울 때가 꽤 있지!
마음이 평안하지 않을 때는 그림 그리기가 어렵다
애써 작업에 집중하며 창작에 힘쓰고
아름다움을 만들려 노력하다 보면 그의 사랑이 나타난다
사랑이 없다면 나는 존재할 수 없고
그도 사랑이 아니면 세상을 경영할 수 없으리
사랑하는 그에게 오늘도 또 한번 고백한다

"사랑합니다"라고⋯

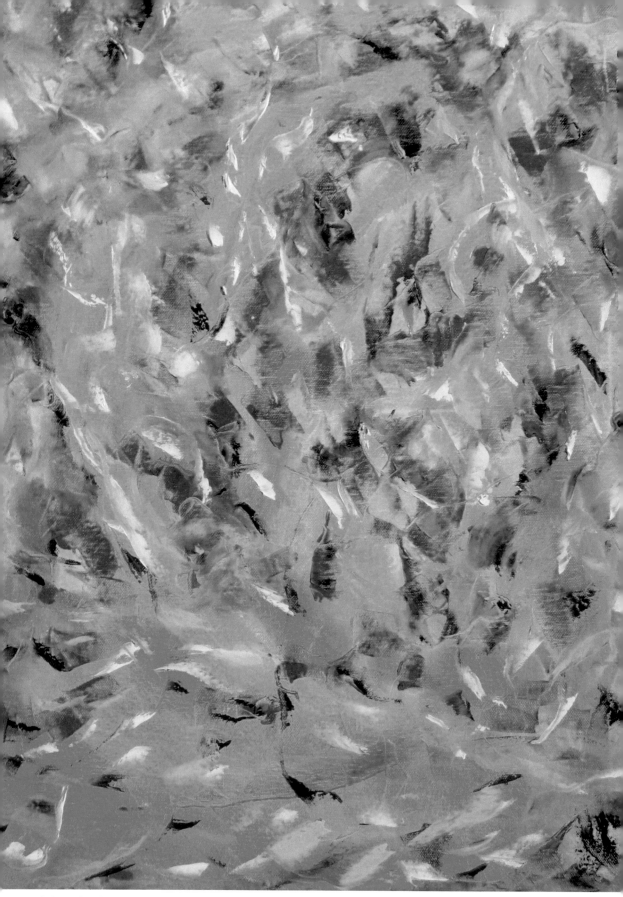

색의 연가 (신비)

▌ 색의 연가 (신비)

 그는 나의 상상을 초월하는 신비의 존재다
그의 형상으로 창조된 인간에게도 그의 신비가 있다
그러나 인간에게 주어진 신비는
인간일 수밖에 없는 한계가 있는데,
내 생각에는 미래로 갈수록
그의 신비가 인간 세상에 다 나타날 것이라 생각한다
그래서 그의 나라가 인간 세상에
다 이루어지는 것을 상상해 본다
아무 생각도 안 하고 마음도 비운 상태에서
이 그림을 시작했는데
완성하고 나니 신비가 느껴져 이름을 붙여줬다
 세상의 존재 자체가 신비로운 그의 창조다
그 신비가 언제 풀어질까?

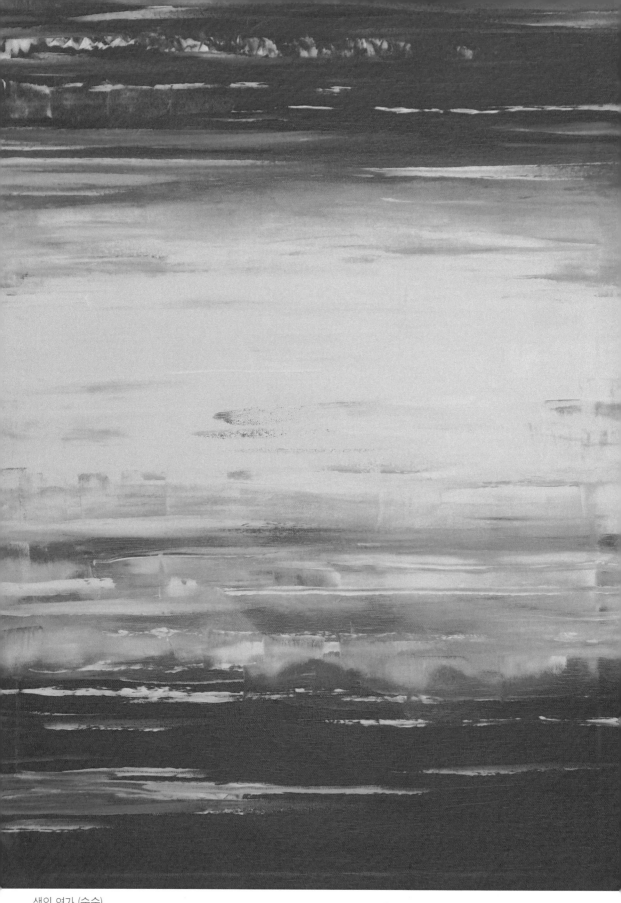

색의 연가 (순수)

▌색의 연가 (순수)

순수라 했는데 한자를 어느 순수로 사용해서 해석하든
보는 이의 자유다
어쨌든 나는 이 그림에서 깨끗한 마음 하나 보이길 바란다
굳이 말하자면 흰색 부분 속에
순수가 살짝 감춰져 있는 듯한 느낌이다
순수를 사랑한다
내 마음 안에서 순수의 여백이 다 지워지지 않기를 바라며
그 여백에 그를 담아 본다
　오늘은 맥이 없어 기운이 떨어지고
일상의 리듬이 깨지려 하는데
이 그림의 글을 쓰며 힘을 내 본다
그가 다시 살 소망을 내게 주며
밝은 미래를 믿으라 한다
그는 사랑한다
나도 사랑한다
우리는 사랑한다
모든 것을 사랑한다

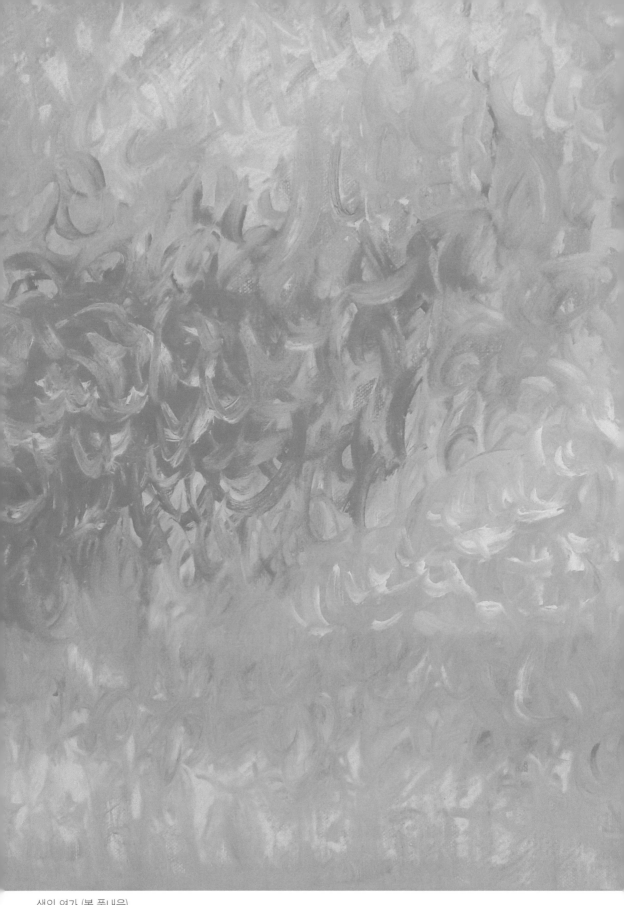

색의 연가 (봄 풀내음)

▌색의 연가 (봄 풀내음)

봄 풀내음이 나는 듯하는…
이 그림은 그리고 난 후 인터넷 앱에서 바로 팔렸다
좋아해주는 사람이 있어서 기뻤다
봄내음을 이 그림에서 맡으며
봄에 푹 빠져 본다
여름이 오기 전에 봄을 남기며 지나간다
속히 코로나 팬데믹 시대가 끝나길 바라며
그에게 긍휼을 바란다
담 장미도 만발해 기쁨을 더한다

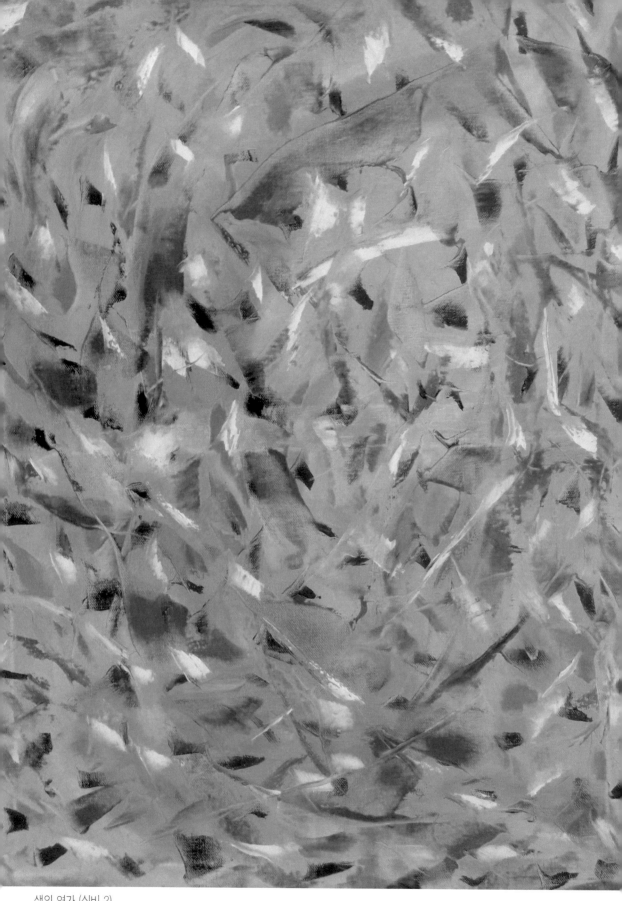

색의 연가 (신비 2)

▌색의 연가 (신비 2)

 사실을 말하자면 이 그림은 적어도 내 기준엔 순수하지 못하다
왜냐하면 그림을 거의 항상 나의 목적적인 주제를 정하지 않고
순수한 마음의 상태에서 그리는데
이 그림은 신비라는 목적의 주제를 정해놓고 그렸다
주제를 정해놓고 나의 생각과 의도가 개입되면
그림이 내 맘에 안 든다 기쁨이 없다
완전히 무(無)인 상태에서 마음으로 그려
새로운 창작품이 나와야 기쁘고 감동이 있다
그렇게 무의 상태에서 그리면 나는 없고
그의 인도에 따라 그려진다고 생각된다
그리고 마음으로 그릴 때 항상 새로운 창작품이 나온다
 미래를 창조하고 있는 그에게
과연 그 끝의 목적과 결과는 무엇일까!
물론 결과는 그가 말씀한 책에 보면
확실히는 잘 모르지만 새 하늘과 새 땅에서 천국을 누리는 것이다
그렇다면 그 결과까지 가는 과정에
인간은 왜 이리도 험한 세상에서 고난을 겪어야 하는 것일까!
어찌 됐건 천국을 꿈꾸며 오늘도 일상을 잘 살아내야겠지
그의 사랑 안에서 미래가 창조되고 있으니
그 사랑 안에 항상 거하길 바라며
완전한 사랑인 그에게 오늘도 나의 사랑을 보낸다
우주를 넘어 차원이 다른 곳까지 다다르기를 바라며…

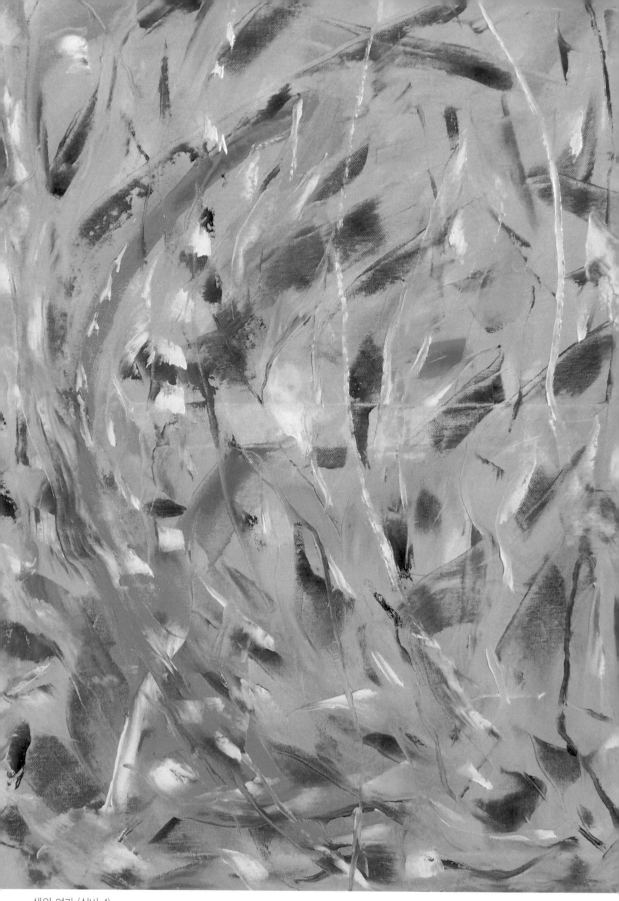

색의 연가 (신비 4)

▍ 색의 연가 (신비 4)

 이 그림이 썩 마음에 든다

자유로운 마음으로 그렸기 때문에 기쁘다

그에게 감사한다

 신비는 순수한 사랑의 마음에서 만들어지는 것이 아닐까!

신비는 이미 존재하기도 하지만 지속적으로 생산되며

미래를 창조하고 있는 것이라 생각된다

우리는 신비를 만들어 가며 다 함께 미래로 가고 있는 것이다

어려움에 처했거나 아픈 사람들에게도

모두 긍정의 미래가 만들어지기를 바라며,

그에게 부탁한다

아니 내가 부탁하지 않아도

그는 이미 모든 이에게 긍휼을 베풀고 있을 것이다

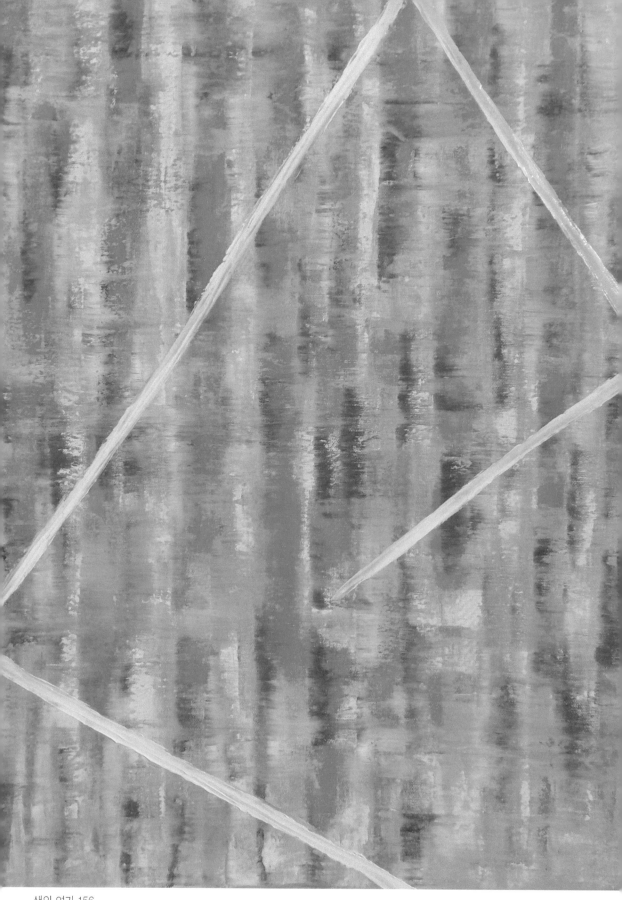

▌색의 연가 156

　완연한 봄에 그렸다
풋풋한 색이 마음에 든다
　사실 나는 그의 완전한 사랑을 엄청 받은 것인데
삶에서 내가 전혀 그의 사랑을 깨닫지 못하고 살았다
때로 그 사랑을 깨달을 때도 있지만
삶의 본질을 추구하지 않고 속물같이 이생의 걱정이 많았다
나의 중심에 그를 담고
진정 추구해야 할 진리의 사랑에 마음을 쏟고 싶다
　그는 코로나 팬데믹에 처한 세상을 보면서
안타까워하시리라 생각된다
더 나은 세상을 위해 선하고 평화로운 방향으로
인도하고 계시리라 믿으며
오늘도 지금 여기와 그가 계신 곳이
다름이 없음을 믿으며
그를 기다린다

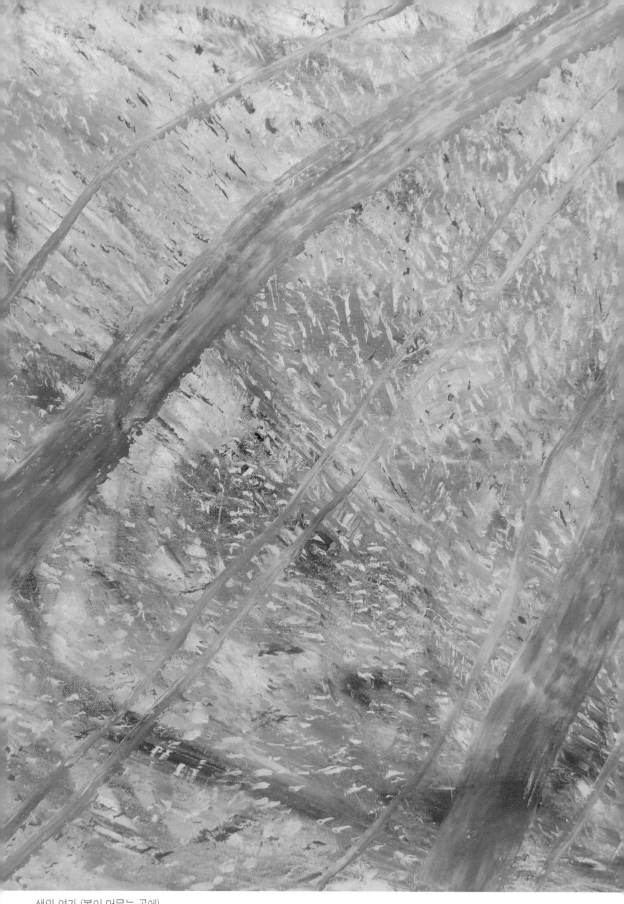

색의 연가 (봄이 머무는 곳에)

▌색의 연가 (봄이 머무는 곳에)

　내 생각엔 흙냄새가 나는 듯한 그림이다
행복한 봄이다
이 행복이 필요한 사람은 가져가길 바란다
이 행복은 그가 거저 줬기 때문에
나도 아무에게나 거저 준다
주면 줄수록 커지는 행복, Jesus!
그의 사랑 안에서 자라는 행복,
봄이 머무는 곳에!

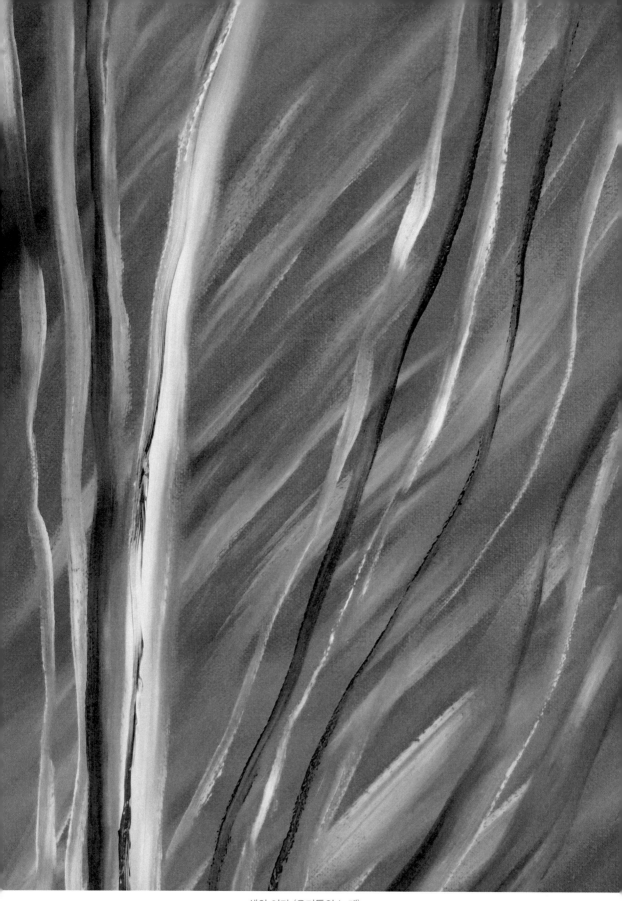

색의 연가 (우리들의 노래)

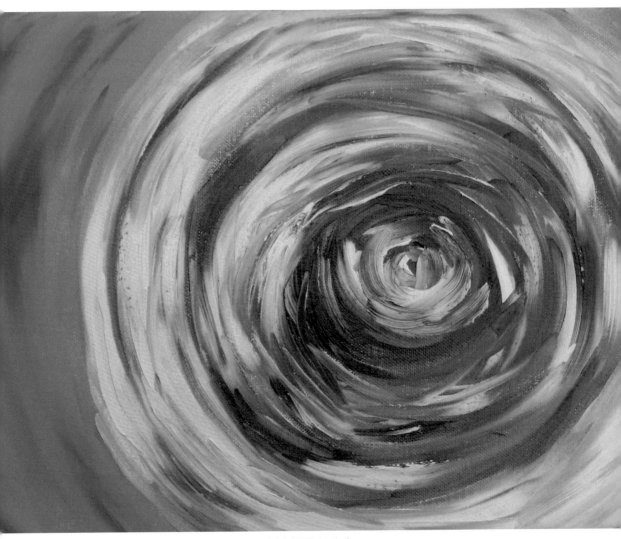

색의 연가 (여름을 보내며)

▌색의 연가 155

　이 그림을 보니 "그냥 좋다"라고 말하고 싶다
표현의 자유가 있는 것 같아 좋다
어쩌면 나는 세상에서 자유롭지 못하고
�꽉 막혀 있으며 나 자신 안에 갇혀 있어서
이렇게 그림으로 자유를 갈구하고 있는지도 모르겠다
단 하나의 탈출구로서의 역할을 그림이 하고 있다
무질서하게 살지 않고 그림이라도 그리며
나의 질서 안에서 진정한 자유를 누리고 있는 것이다
그에게 너무나 감사한다
　비오는 유월 어느 날 그는 무엇을 하고 계실까 상상해 본다

▍색의 연가 161

　드디어 좋아하는 보라색으로 그림을 그렸네
그리고 싶었던 보라색 그림인데
의도적으로 잘 안 돼서 자연스럽게 그려질 때를 기다렸다
그런데 이번에 그려진 것이다
어떤 색을 좋아하는 것은 타고나는 것 같다
보라색을 보면 내 영혼의 치유가 일어난다
왜일까!
그는 무슨 색일까!
아마도 모든 색을 다 가진 그라 생각되며
모든 색의 능력을 다 사용하며
온 우주를 다스리리라 생각된다
색을 능력이라 표현하니 안 어울린다
색도 자신의 역할이 있다고 생각되며
무한한 색처럼 그의 능력도 무한하리…

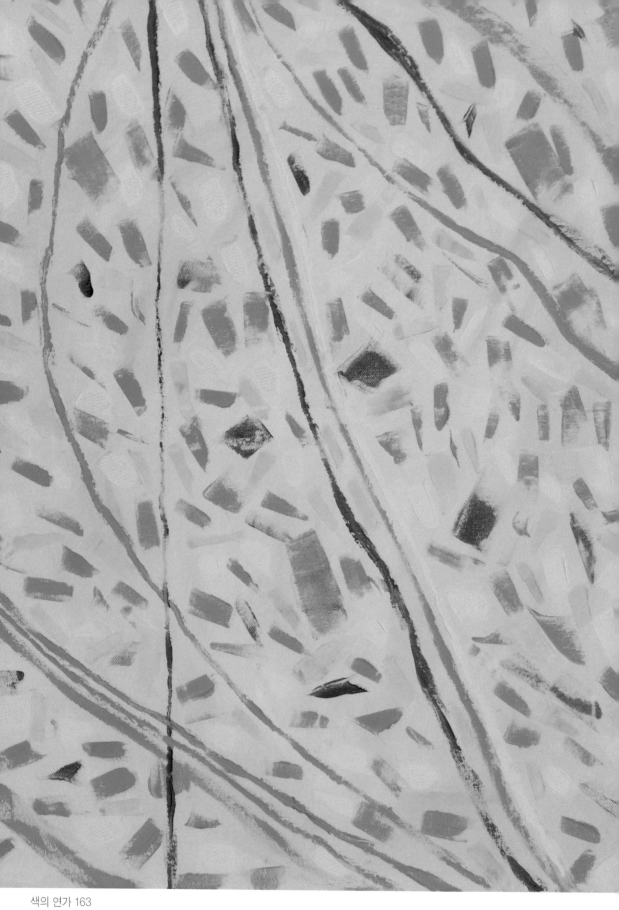

▌색의 연가 163

 어찌 이리도 사랑스러운지!
테크닉도 없고 화려함도 없고 신비감도 없는
이 그림이 왜 이리도 사랑스러운지 모르겠다
아마도 평화롭고 차분하고 깨끗한 느낌이
내게 감동이 된 것 같다
사실 더욱 감동이 있고,
깊이 있고 성숙한 그림을
그리고 싶은 욕구가 내게 있다
그러나 때론 이렇게 그려지는데
다 그려놓고 보니 이 그림이 좋다
자아도취인가! 그러나 같은 느낌을 받는 사람이 있으면 좋겠다
 그의 평화, 그의 사랑, 그의 나라
우리가 사는 세상에는 선과 악, 참과 거짓,
더러움과 순결이 다 있지만
아마도 그의 나라에는 선, 참, 순수만 있으리라
상상하니 너무나 기분이 좋다
그가 보고 싶다

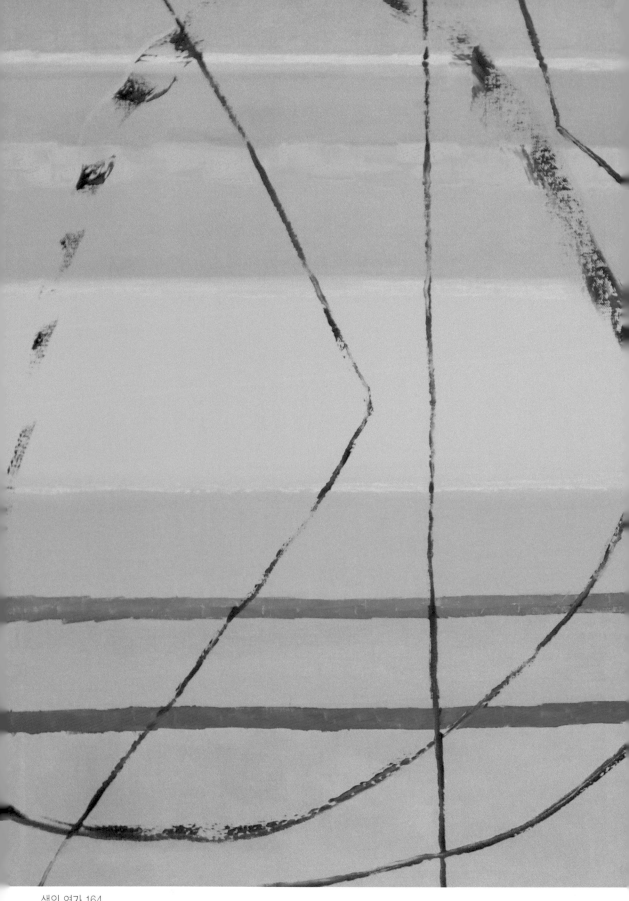

색의 연가 164

█ 색의 연가 164

　요즘 단순한 그림이 그려지고 있다
이런 단순한 그림에서도
깊이 있는 아름다움을 발견하고 싶다
이 그림에서 파스텔 톤의 은은함과
직선과 곡선의 어우러짐이 보인다
최소한의 터치로 그림을 완성한 듯하다
사실 내가 그림을 그리는 것은 그림이 목적이 아니라
그에 대한 이야기를 하고 싶어서이다
내겐 지식도 없고 선교사 같은 사명감도 없지만
그림 그리는 것이 좋고 할 수 있는 게 그림밖에 없어서
그림을 통하여 그에 대한 이야기를 하고 있는 것이다
그에 대한 이야기는 성경에 나오지만
나도 그를 사랑한다고 말하고 싶은 것이다

　그를 사랑한다

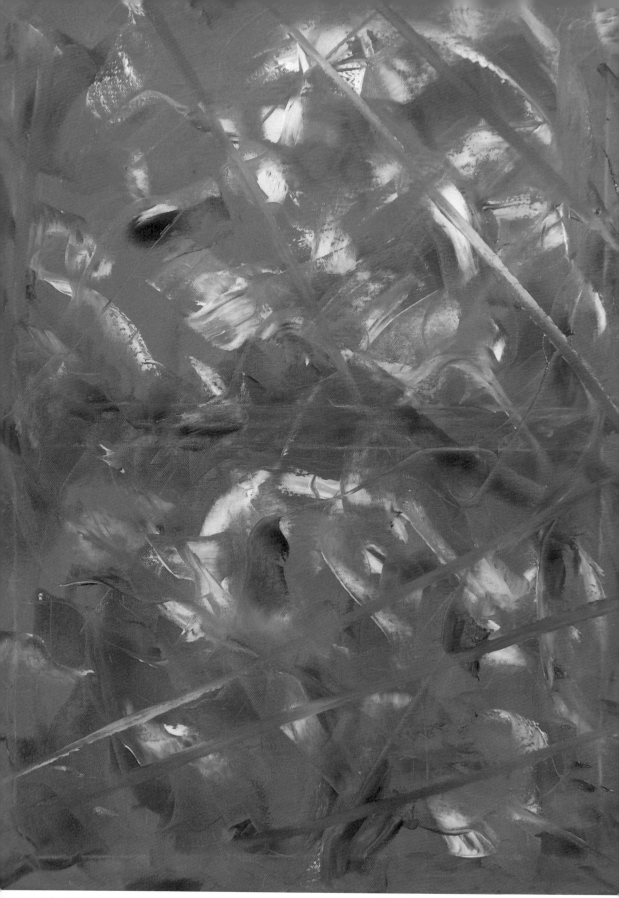

▌ 색의 연가 165

이 그림의 객관적 소감을 듣고 싶다
뜨거운 더위와 삶의 질고에 겨워 미친 존재감으로 그렸다
스트레스가 확 풀린다
이 그림도 삶의 솔직한 고백이고 몸짓이다
어떤 이는 이 그림을 저평가할 수도 있겠다
그런데 이 그림을 그린 오늘 인터넷 앱에 올렸는데
바로 좋아요 하트를 보낸 사람이 있었다
아마도 그 사람과 오늘 마음이 통한 것 같다
그로 인해 위로를 받고
오늘도 그의 존재를 기억하며 하루를 보낸다

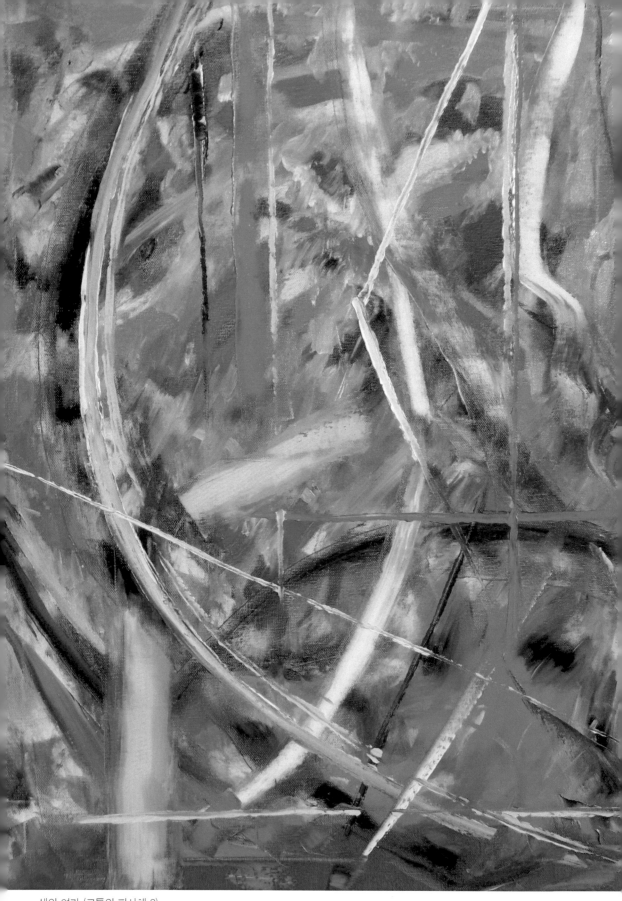

색의 연가 (고통의 피사체 2)

▌색의 연가 (고통의 피사체 2)

　그가 십자가의 고통을 감당한 결과
우리에게 구원이 허락된 것을
늘 감사하게 생각하는데,
그렇다고 우리에게 고통이 없는 것이 아니다
자신의 십자가 고통을 감당하며
인생길을 가야 하는 것,
　나의 십자가는 그의 십자가보다
고통이 더 심하다는 생각이 든다
이것을 그도 긍정할 것 같다

　그!

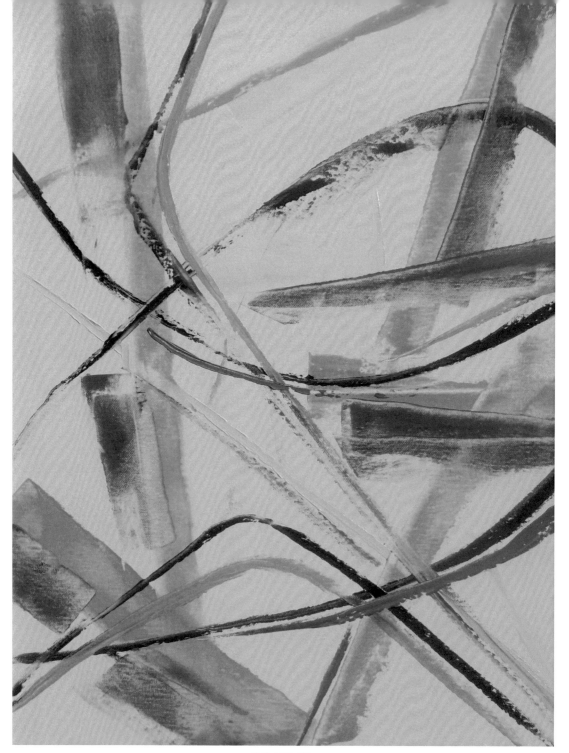

색의 연가 158

색의 연가 158

———

때론 이런 색감이 나온다 뚫어지게 보다 보니 기쁜 색감이다
나는 참 무능력하다 그의 긍휼만 바라고 살아간다

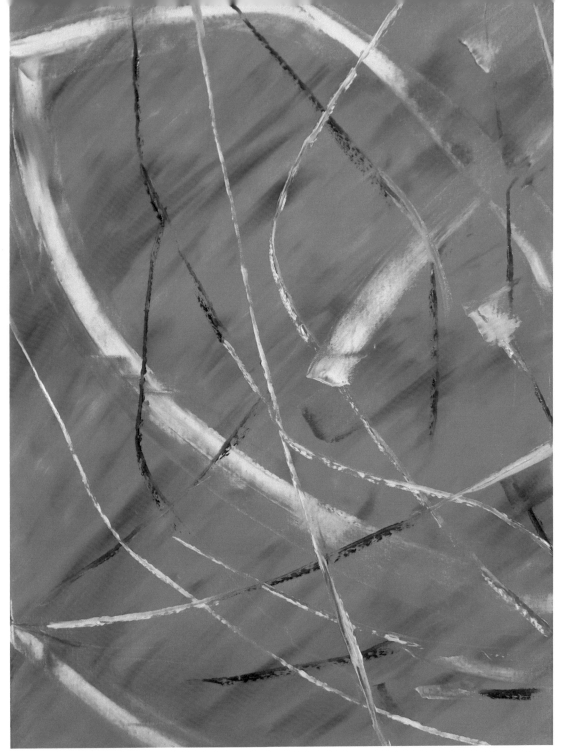

색의 연가 166

색의 연가 166

———

　날씨가 더워져 시원한 푸른색을 써 보았다 그림을 그리고 판매도 조금씩 하고 있지만 난 화가가 아니다 내가 그림을 그리는 것은 내 영혼의 치유를 위한 단련이고 그에게로 더 가까이 가기 위한 영혼의 몸짓이다

　조금은 사치스럽다는 생각도 들지만 난 『색의 연가』 그림을 하는 것에 빠졌고 중독되었다

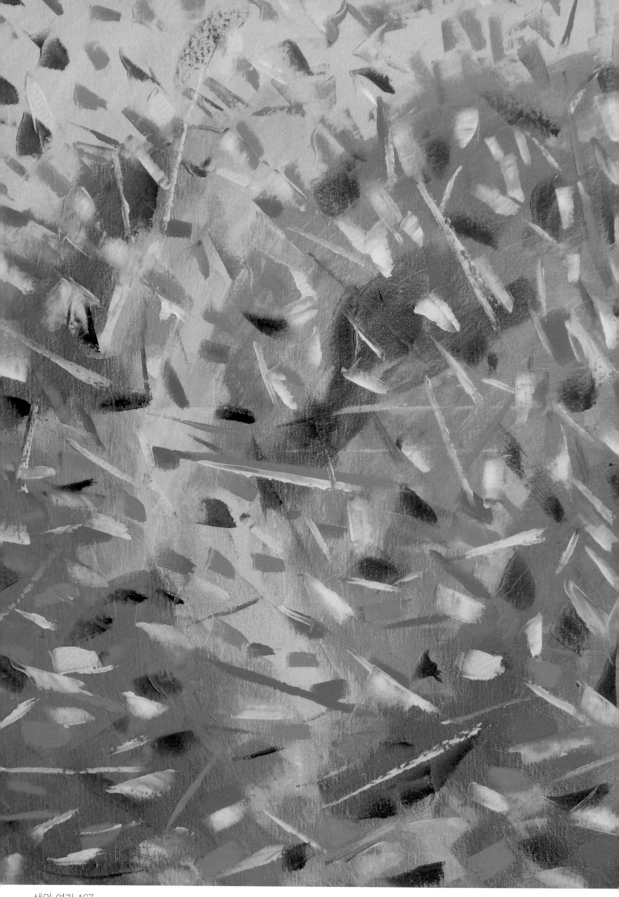

▌색의 연가 167

　이번에도 푸른색을 많이 사용했다
요즘 그림 그려지는 것이 맘에 안 든다
이 그림은 직접 보면 시원한 느낌은 있다
사실 내가 글 쓰는 내용 중에 창피한 부분도 있지만
어쨌거나 내 속에 있는 것을 솔직히 쓰기로 결정했다
창피하고 쑥스러워도 모두 한 인간의 모습이다
　먼저 그의 나라와 그의 의를 구하라
그리하면 나머지 필요한 것은 다 채워주실 거라고
성경에 쓰여 있는데 나는 이 말씀에 순종하지 못했나 보다
나머지 필요한 것이 채워지지 않았으니 말이다
그의 나라와 그의 의를 위해 속물적인 생각이나 행동을 멈추고,
순도 백 프로로 그에게 복종해야겠다는 생각이 든다

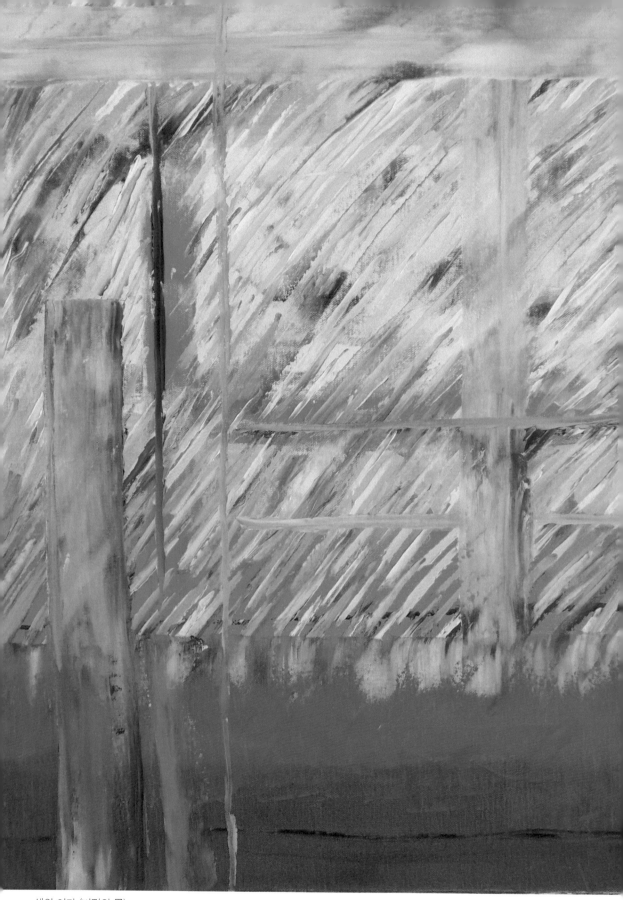

색의 연가 (비밀의 문)

▌ 색의 연가 (비밀의 문)

　이 그림은 사진보다 실제로 보는 게 더 즐겁다
비밀의 문은 십자가다
천국으로 가는 비밀의 문은
바로 그가 짊어진 십자가를 통과해야 간다
　그를 믿고 있지만 맘이 연약해지고 죄성이 느껴질 땐
나도 천국에 못 갈 수도 있다는 생각이 든다
그러나 이것은 거짓 속삭임이고
코드를 그에게 맞추고 그를 목적으로 하고 있으니,
그를 만날 수 있으리라 믿는다

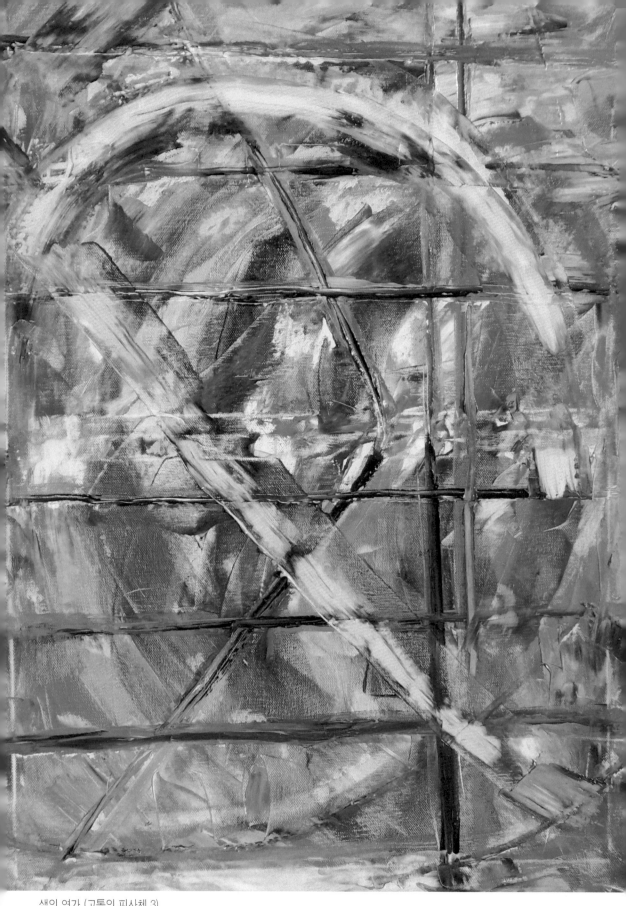

색의 연가 (고통의 피사체 3)

┃ 색의 연가 (고통의 피사체 3)

 태어나서 평생 평안하게만 살다 가는 사람이 과연 몇이나 될까!

모진 세월 크든 작든 많든 적든 누구나 풍파를 겪게 마련이지 않은가

육체의 고통도 고통이지만 마음의 고통이 더 쓰라린 것을

우리는 안다

인간의 고통과 고뇌를 묵상해 보며 그의 십자가의 고통을 넘어

그의 영이 창조한 인간을 두고 얼마나 아파했을지 생각해 보는데,

사실 그의 마음의 아픔을 깊이 생각해 본 적이 없다

전능하기 때문에 미래의 기쁨을 이룰 것을 아니

그는 마음의 고통이 없었을까

그의 영역까지 내가 생각할 수는 없지만

십자가를 지기 전에 땀방울이 핏방울이 되어 흐를 정도로

깊이 기도하며 괴로워하셨던 것은 안다

죽을 만큼 고뇌하면서도 신의 뜻을 위해 했던

그의 사랑의 실천,

나는 내 몸 하나 조금만 불편해도 참지 못하는데,

목숨을 건 그의 사랑의 크기에 감동하며

눈물 나도록 죄송한 생각이 든다

그를 사랑한다

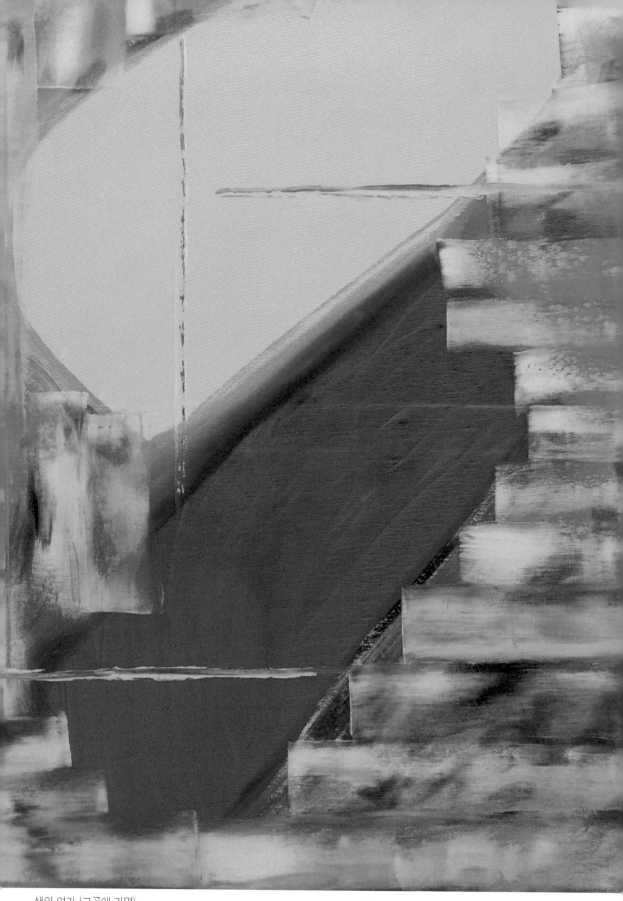

색의 연가 (그곳에 가면)

▮ 색의 연가 (그곳에 가면)

이 그림 제목이 왜 「그곳에 가면」인지 나도 모른다
그림을 완성하고 나서 곰곰이 생각했는데 이 제목이 떠올라서 붙였다
제목을 기억하며 그림에 대해 자유롭게 상상하며 감상하길 바란다
마음 가는 대로 그린 이 그림은,
그곳에 가면 단순하면서도 절도 있는
그리고 색의 대비가 느껴지는 그런 느낌의 장소에
잠시 머물러 본다는 생각이 들게 한다
너무 혼란스럽지 않은 그런 곳…
그를 믿는 사람들은 그와 함께 천국에 있는 것이 꿈이다
그가 있는 곳에 가면 얼마나 좋을까를 상상하면 매우 기뻐진다
속히 세상도 그의 능력으로 유토피아가 되길 바란다
그를 사랑한다

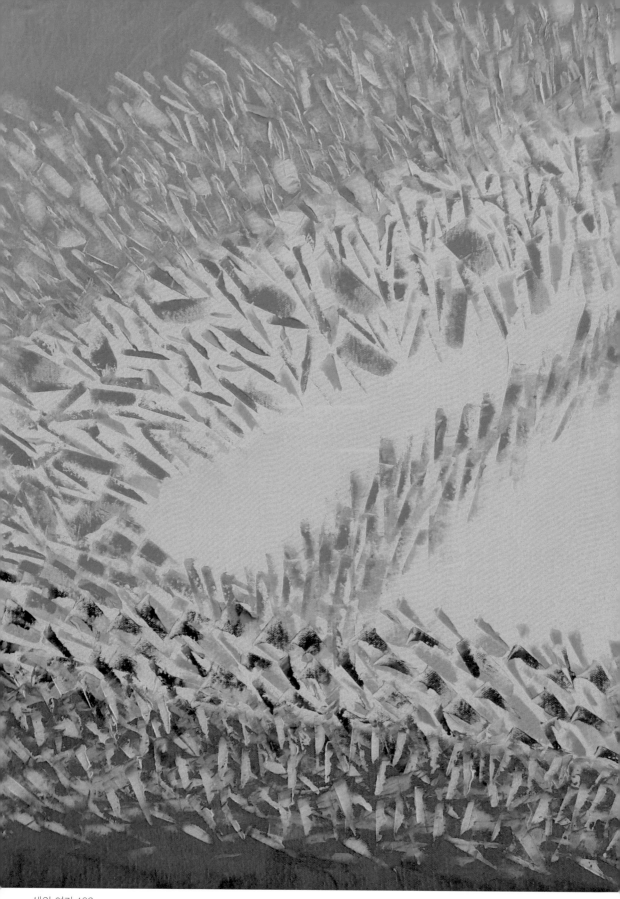

▌ 색의 연가 169

　지금은 6월이다 한참 녹음이 우거지는 때인데
녹음을 생각하고 그린 것은 아니지만
이 그림을 보니 조금은 여름이 떠오른다
더워서 시원한 것을 맘껏 즐길 수 있으니 여름은 시원한 계절이다
해마다 사계절을 보내며 그냥 죽음을 맞이해야 하는 건지
마음이 답답하다
　속히 세상의 고뇌가 사라지고 영원한 그의 나라가 임해
유토피아가 이뤄지는 해답을 살아서 보고 싶다
계절은 어김없이 찾아오는데 이생의 걱정과
험악한 뉴스는 끊이질 않으니 마음이 힘들다
그가 또 내 마음에서 멀리 있나 보다
그가 걱정 말고 즐겁게 살라 한다
그렇다 즐겁게 하루를 보내고 또 내일을 만나
선을 쌓다 보면 기쁨이 넘쳐나리
그를 믿으며…

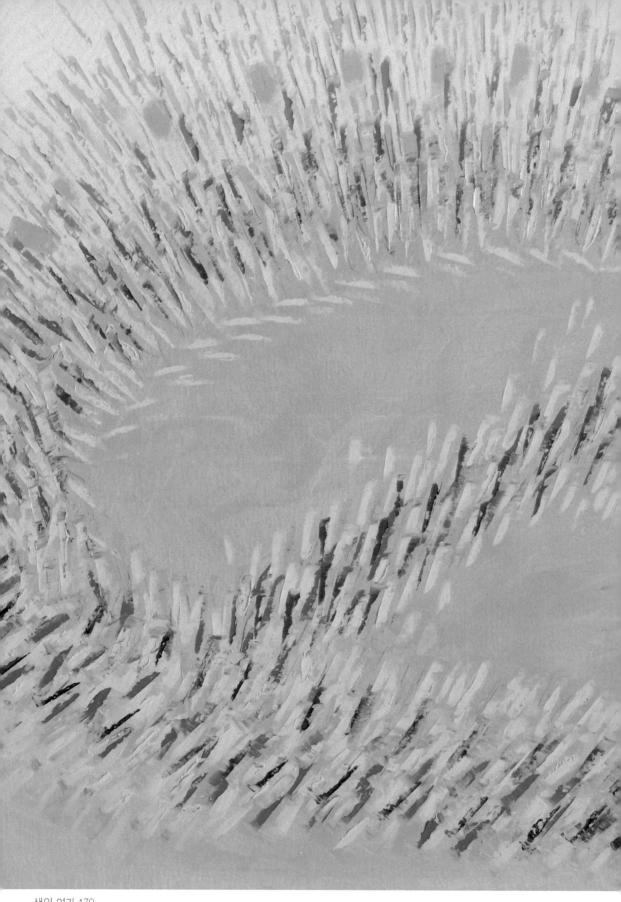

▌색의 연가 170

　이 그림의 색조는 맘에 드는데
디자인에는 너무 잔 터치가 많이 들어가서 맘에 안 든다
소중하게 생각하는, 나의 생명이며 내 인생의 목적인
그가 내 삶을 지켜주고 이끌어주었다
내 속은 무너졌었지만 그저 내게 허락하신 사람들을
사랑으로 섬기며 살다 보니 미래가 열리고
소망이 생겨 그의 인도에 너무나 감사드린다
좋다는 표현만으로는 어울리지 않고,
그는 차원이 다르고 높은 영역의 지극히 선한 자존자이다
나는 그를 논하는 것조차 송구스러운 미물이다
그러나 그가 한 영혼이 천하보다 귀하다 했으니 자부심을 갖고 살아간다
사실 인간이 한편으로 생각하면 얼마나 연약한 존재인가
그의 영이 지켜주지 않으면 찰나에 죽음을 볼 수도 있는 미약한 존재다
그가 인간을 통하여 이루려는 궁극적인 목적에 나는 합류해야겠다
　인간의 삶이란 단순하게 생각하면 서로 도우며 살면 되는 것이지만
세상은 그렇게 단순하지만은 않다
선과 악이 공존하며 복잡다단한데 최후에는 선이 승리할 것이라 믿으며,
그도 세상을 이기었노라고 말씀하지 않았는가!

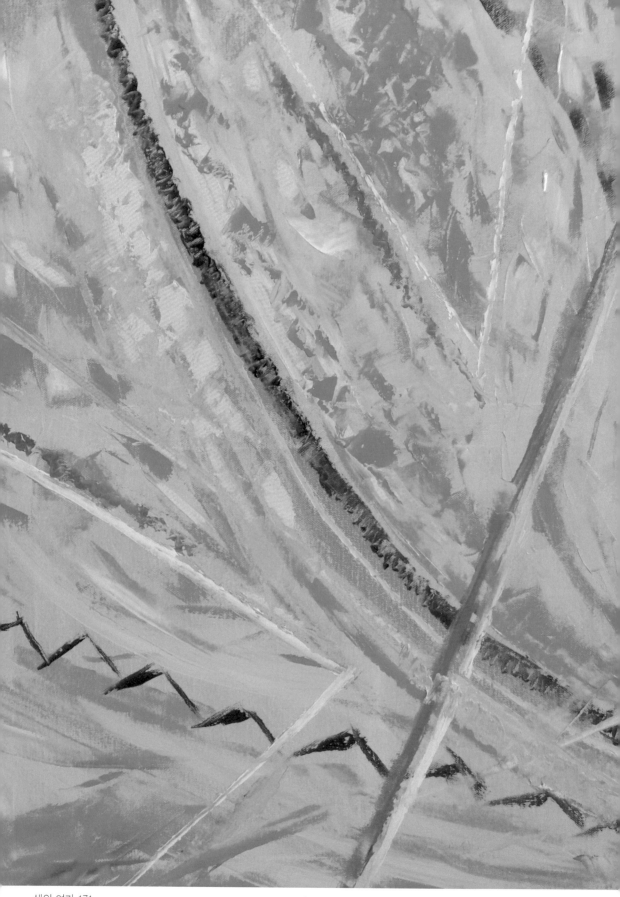

▌색의 연가 171

이 그림은 사진보다 실제가 색감이 더 선명하다

수수한 그림이라 생각한다

「미지의 세계로 가는 길목」이라고 이름 붙여주고 싶다

꿈보다 해몽이라고 이름을 붙여 보니 그림이 더 근사해 보인다

인간의 죽음은 미지의 세계로 가는 문 아닌가

그에게로 가는 문이었으면 좋겠다

젊음을 그저 먹고 사는 일에 허덕이며 보냈다

인간이 겨우 입에 풀칠하기 위해서만 존재하다 간다면 얼마나 허무한가

그를 알게 된 게 얼마나 큰 축복이고 행운이고 기쁨인지 모르겠다

그가 풍요로운 영적 세상을 보여줬기 때문에 나의 영혼이 삶에 만족한다

세상 속에서 살다가 영혼이 황폐해지면

음악을 듣고 그의 언어를 먹고 노래하고

그의 창조인 자연을 보며 영혼을 회복시킨다

나의 그림과 글이 누군가의 영혼에 위로가 된다면 너무 기쁘겠다

그를 사랑한다

색의 연가 (풀밭)

▌ 색의 연가 (풀밭)

　참 편안한 색감으로 느껴진다

한참 여름으로 들어가는 계절이다

언제나 여름처럼 젊지 않고 인생의 성숙한 단계로 들어가서

열매를 맺어야겠지

아름다운 꽃이 아니고 대부분의 사람들은 풀처럼 이름 없이 살아가는데

소수의 유명인보다 무명한 사람들에게 힘내라고 박수를 보내고 싶다

사실 인류의 힘은 대다수 무명인의 존재로 인하여

이어져 오고 있지 않은가

그렇다 나의 삶에 허무함을 많이 느꼈었는데,

그런 거짓에 속지 않고 미약하지만

소중한 삶으로 여기며 기쁘게 살아야겠다

생명이란 얼마나 경이로운 상태인가

살아 있다는 것이 얼마나 감사한지 모르겠다

살아 있으매 사랑할 수 있고

그를 기억하며 상상하며 소망을 품어 본다

그를 사랑한다

▌색의 연가 168

　글쎄 이 그림을 보고 무슨 말을 해야 할지 모르겠다
어려운 수학문제를 풀어 보라고
펼쳐놓은 것 같다는 생각이 든다
후후 웃음이 나오려 한다
내 마음에 어려운 문제가 있었나 보다
이것도 그림이냐고 하는 사람도 있을 것이다
어쨌든 나는 솔직한 마음을 그대로 옮긴 그림이다
　그는 나보다 나를 더 잘 파악하고 있을 것이다
나는 무신론자들이 너무나 대단해 보인다
나는 그가 없이는 살 수 없는데
어찌 이 험한 세상을 그가 없이도 살아가는지 놀랍다
그를 사랑한다

▍색의 연가 173

　평범하게 사는 것이 어려운가?
　이 시간 평범한 일상의 밤,
지금 여기에 그가 있으리라 믿는다
우리에게 가까운 색, 녹색과 노랑색은 참 친근하다
나에게 아직 동심이 많은가 보다
그에게 나는 어린아이다
그는 참으로 나를 인도하기 힘들었을 거란 생각이 든다
내가 너무 고집을 피웠기 때문이다
나의 생각보다 그의 뜻을 먼저 생각해야겠다
나 자신보다 그의 목적을 위해 내가 존재하는 것을…
그를 사랑한다

색의 연가 (구름의 찰나)

▌색의 연가 (구름의 찰나)

 신의 경지에 누가 다다를 수 있겠나…

찰나의 순간을 누가 잡을 수 있겠나…

시간의 찰나를 멈추게 하고 잡을 수는 없겠지

찰나가 멈춰진다면 흐르는 모든 생명도 멈춰지겠지

사실 찰나는 존재하지 않는 것 같다

흐르는 시간 속에 새롭게

생명의 역사가 계속되고 있지 않은가

차라리 영원이 존재의 진실 아닌가

 나는 그가 있는 영원으로 질주하고 있는 것이다

그를 사랑한다

색의 연가 (창)

▍색의 연가 (창)

　내 마음의 창을 활짝 열고 싶다

내 안에 있는 그를 보여주고 싶다

나의 교만과 죄성이 떠오를 때면 그가 없는 것 같아도,

매일 회개기도하고 그를 초대하며 그는 항상 있는 것이고

그는 항상 나를 사랑하리라 믿는다

거짓된 마음에 속지 말아야겠다

그의 사랑은 영원한 사랑이다

내가 파멸한다 해도 그가 저주한 것이 아니고 나의 잘못 때문일 것이고

그가 나를 온전하게 하려고 채찍을 가한 것일 것이다

그의 사랑은 완전하며 지극히 자비로운 속성을 가지고 있으리라 믿는다

코로나 팬데믹 시대를 보며 요즘 그의 마음이 많이 아플 거란 생각이 든다

그의 섭리가 코로나로 인해 더 많은 사람이

그에게로 돌아오는 역사가 되어지기를 바란다

　그가 요즘 아픈 사랑을 하고 있다는 생각이 들며

오늘은 내가 그를 위로해드리고 싶다

그를 사랑한다

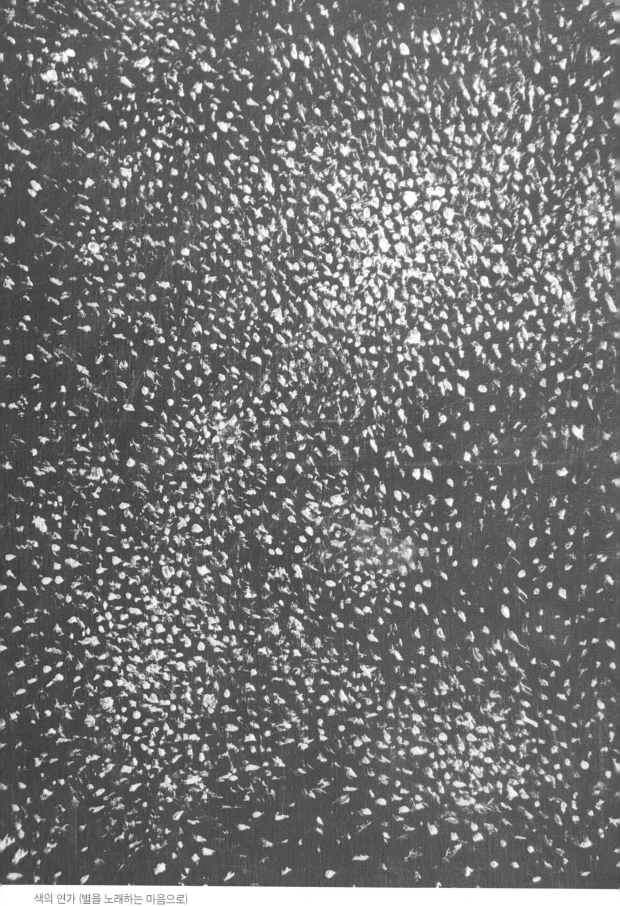

색의 연가 (별을 노래하는 마음으로)

▌ 색의 연가 (별을 노래하는 마음으로)

빛은 두말할 것도 없이 아름답다
낮에는 태양빛이 찬란하고 밤에는 달빛이 순결하며
별빛 또한 나의 마음을 빼앗아 간다
이토록 아름다운데 인간사는 처절한 고통을 통과해야만
정금같이 단련이 되어 아름다운 것을 인간의 운명이라 해야 하나…
그의 창조의 순결한 빛들을 보며 내 마음을 씻는다
이런 위로가 아니면 살아가기 어려울 것 같다
그의 창조물을 보며 그의 전능함과
완전한 예술성에 빠지지 않을 수 없다
그의 사랑, 지극한 사랑, 완전한 사랑, 영원한 사랑 넘치네

그를 사랑한다

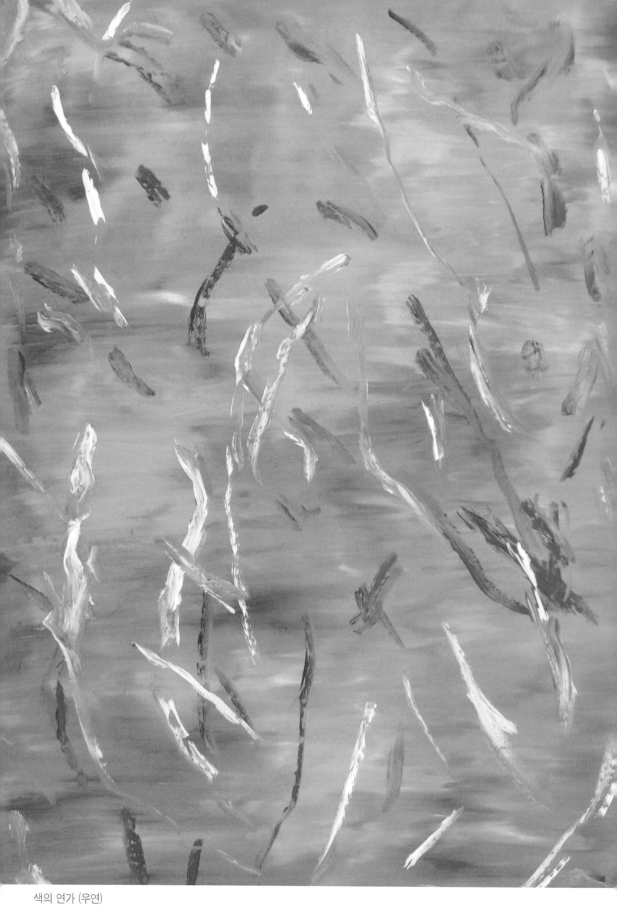

색의 연가 (우연)

▌색의 연가 (우연)

 그 어떤 것도 그의 사랑을 변질시킬 순 없다
요즘 세계 기후도 심상치 않고
여러 가지 정황이 정말 마지막 때를 살고 있는 것 같다
그가 가까이 오고 있는 것 같다
 평화를 기원하며 녹색을 썼다
그가 오면 완전한 평화가 세상에 깃들 것이라 믿는다
그를 만나고 싶다
그가 보고 싶다

 그를 사랑한다

▌ 색의 연가 174

보이나요?

그를 그리워하는 마음이다

그가 나의 사랑의 고백을 원하는 것 같다

"그, 사랑합니다 고맙습니다 보고 싶습니다

당신을 원합니다 영으로 지금 만나고 있습니다

나를 감싸고 있는 당신의 영을 느낍니다

완전히 치유하시고 회복시켜 주세요 너무나 사랑합니다

이 땅의 삶을 다 버리고 당신께 가고 싶습니다

당신이 정답이고 해답이기 때문입니다 당신이 결론이기 때문입니다

Jesus 더 뜨거운 사랑의 표현은 없나요

태양보다 더 뜨거운 사랑의 표현이요"

Jesus!

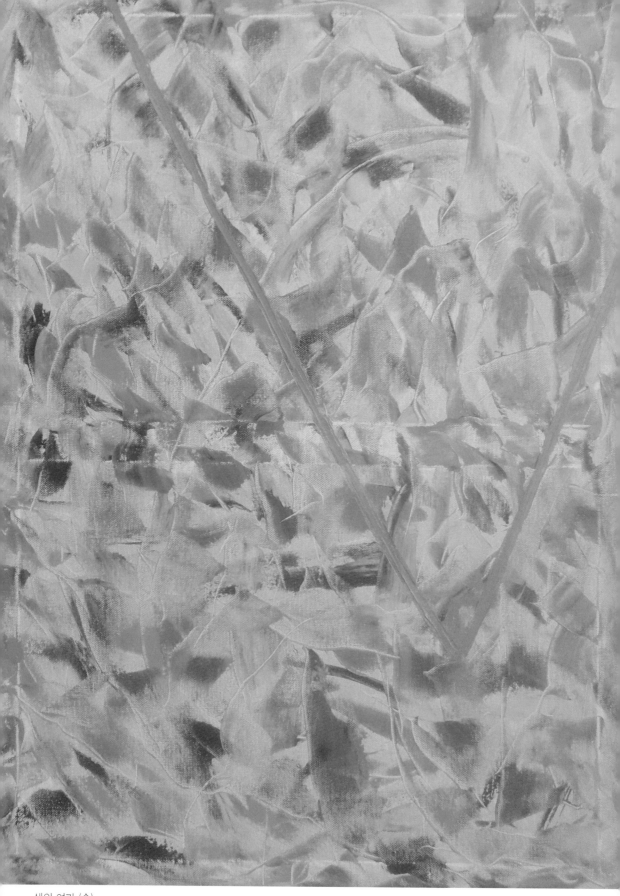

색의 연가 (숲)

▌색의 연가 (숲)

신비의 숲이라 하면 어울릴지 모르겠다

숲은 우리의 허파 아닌가

그는 나에게 영의 산소를 준다

그의 존재를 무어라 표현하기 어렵다

분명 그는 존재한다

보이지 않는 사랑의 결정체라 해야 할까

마음이 어려울 때 그를 깊이 묵상하면

어느새 평안이 찾아온다

기쁨이 찾아온다 그것이 나의 영의 산소이다

그가 내 영의 이산화탄소를 제거하고 산소가 되어준다

이 그림을 보고 산소 호흡기 단 기분을 느껴 보라

후후 이 그림의 브이 형태는

모든 이들의 승리를 기원하며 그려 넣었다

모두 승리의 삶을 살기를 바란다

모두 그를 만나길 바란다

Jesus! 그가 오고 있다

그의 사랑의 공기가 흐르고 있다

느껴 보라

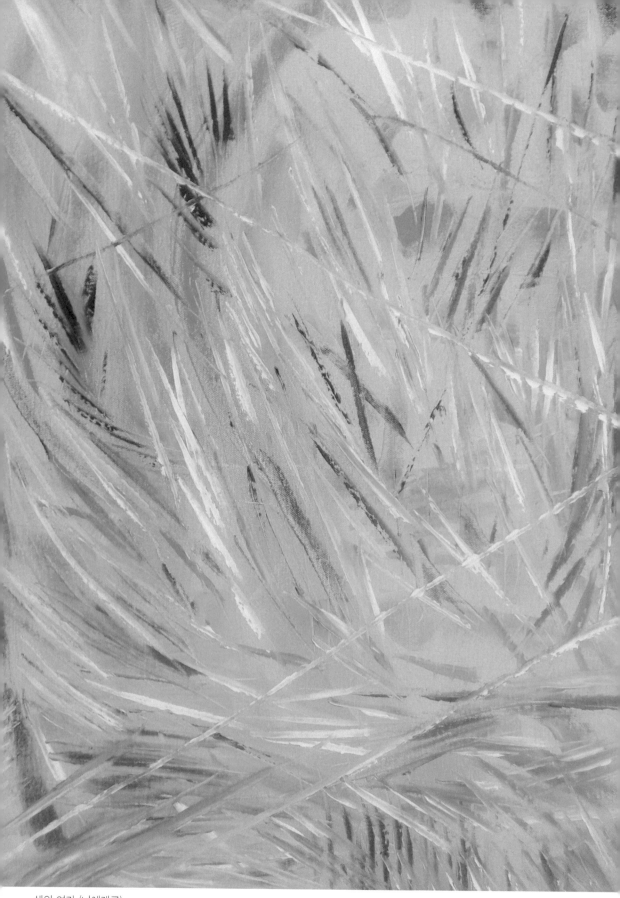

색의 연가 (너에게로)

▮ 색의 연가 (너에게로)

　움직임이 보이는가…
사랑하는 이를 향하는 마음이다
마음은 움직여야 힘이 난다
사랑하면 예뻐진다고 하지 않는가
긴 세월 사랑하다 보면 마음의 아픔도 겪게 되고
힘든 시절도 보내기 마련인데 잘 극복하고
사랑하는 이들을 지켜야겠지
나는 너무 연약해서 그의 도움이 절실히 필요했다
그는 완전자고 전능자라고 믿기 때문에
큰 의지가 되고 진리의 사랑을 알게 되었다
진리를 사랑하게 되었다
그는 진리다
그는 길이다
그는 생명이다
보이지 않는 그를 이야기하는데
무신론자들은 이해하지 못하겠지만
그의 실체를 마음으로 본다
그는 존재한다
그는 사랑한다
그를 사랑한다

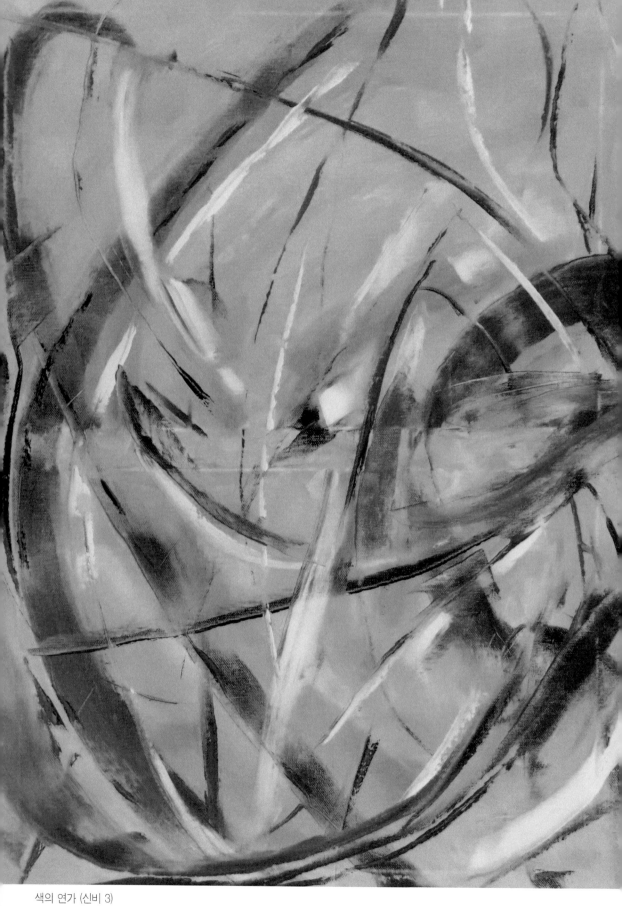

색의 연가 (신비 3)

▌ 색의 연가 (신비 3)

 신비 시리즈가 지금 네 개 있는데, 사실은 별로 신비 같지 않은데
그가 신비로 하라 해서 제목을 신비로 했고
특히 신비 3은 더 맘에 안 들어 글 쓰는 것도 뒤로 미루고 있었다
그런데 시간이 좀 지나고 나서 보니 약간 신비가 느껴지는 것 같다
이 그림을 가만히 응시하며 선을 따라 시선을 움직여 보면
마음도 움직이는 것 같다
 그는 변함없이 나를 응시하고 있으리라는 생각이 든다
어떤 시련에도 나의 정체성은 변하지 않고
그의 사랑 안에서 살아간다는 믿음이 영원할 수 있도록
마음을 굳게 다잡아 본다
그를 사랑한다
그리운 그!

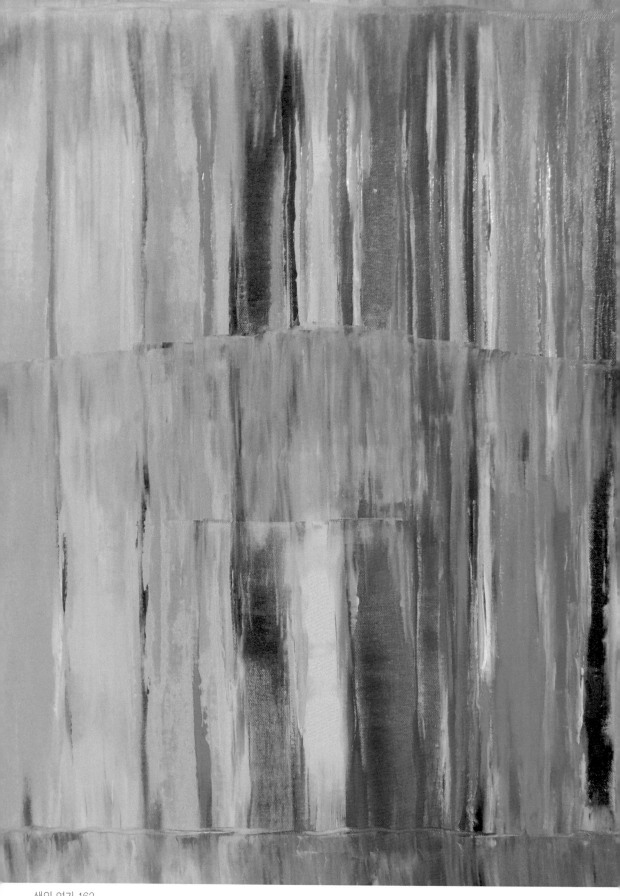

▌ 색의 연가 162

　이 그림도 맘에 안 들어 글쓰기를 뒤로 미루고 있었다

여러 가지 색이 들어가긴 했는데

어쩌다가 이런 그림이 나왔는지 나도 모른다

좋게 봐주면 긍정적인 면도 있는데 내가 좋아하는 스타일은 아니다

지금은 7월 여름밤이다

무더운 날씨가 이어지고 있다

FM 라디오를 들으며 글을 쓰고 있는데 아무 생각이 없다

더위 먹었나 보다

　때론 열심히 사는 와중에 너무 힘들고

마음이 어려우면 허무하고 허탄한 생각이 스쳐 지나간다

이럴 때 또 그를 부른다

내가 계속 열심히 살아야 하는 이유가 그를 통해 되새겨진다

그의 은혜를 기억하며 감사하며…

그의 사랑을 청하며…

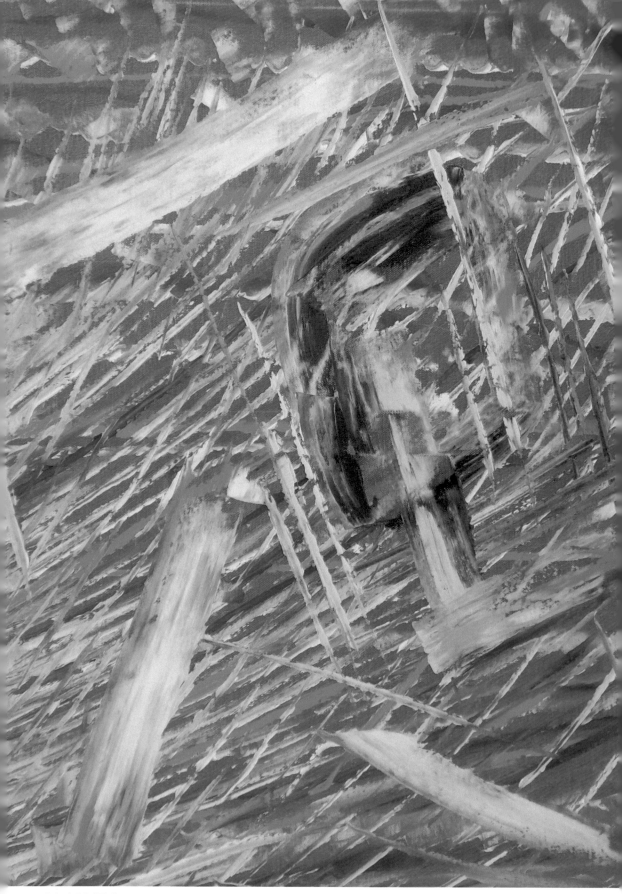

색의 연가 (여름에)

▌ 색의 연가 (여름에)

긴긴 겨울을 지날 때는 얼마나 여름이 그리웠는지!
그 그리웠던 여름이 온 거야
막상 지독한 더위를 만날 때면 숨 가쁘게 헉헉대며
지구의 기후가 올라가게 하는 전기를 많이 쓰게 되고
긴긴 더위가 계속되면 언제 가을 오나 기다리는데
뜨겁게 덥더라도 여름이 좋아
시원한 것을 즐기며 겨울보다 더 자유로운 활동이 가능하잖아
이 글을 쓰며 그의 평안을 초대한다
세상에 그의 평화가 넘쳐흐르길 바라며…

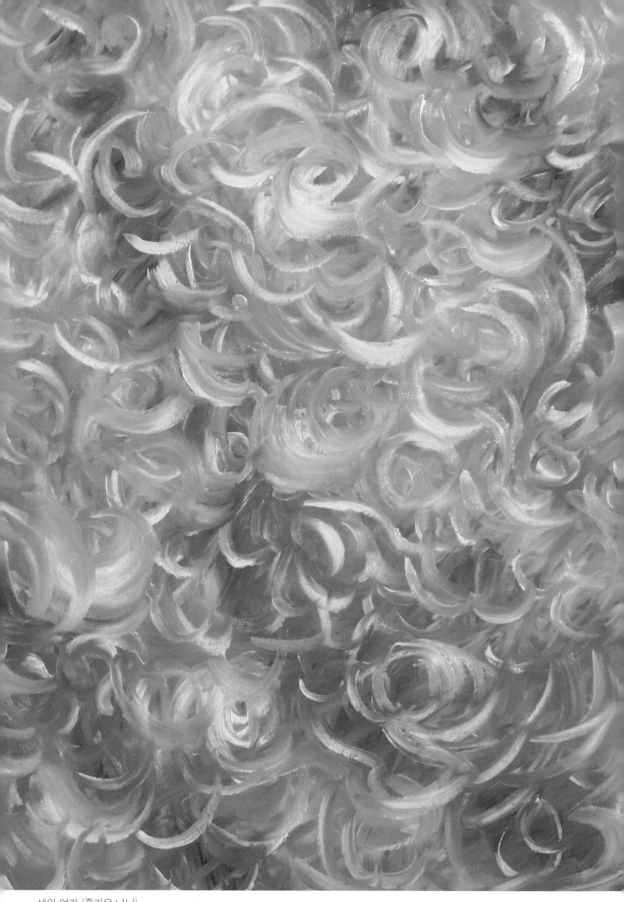

색의 연가 (즐거운 나날)

▌ 색의 연가 (즐거운 나날)

"그때가 좋았지"라는 말을 하는 사람이 많다

과학은 최첨단으로 달리고 있는데

세상의 영성은 최고조로 각박해지고 있는 현실에

미래 세대들의 삶이 너무 불쌍하다

여기서 세상을 정지시키고 영성을 회복해야 하지 않을까!

그래서 코로나 팬데믹 시대가 왔나 보다

그가 어쩔 수 없이 개입한 것으로 생각된다

그는 진능자이고 모든 것을 합력하여 선을 이룬다고 하였으니

정말 좋은 세상이 오리라고 기대하고 소망을 가져 본다

그의 역사 창조의 현실을 긍정해 본다

 생활의 어두운 부분을 지우고 즐거운 나날이 될 수 있도록

선한 발걸음을 더욱 만들어 가야겠다

그를 사랑한다

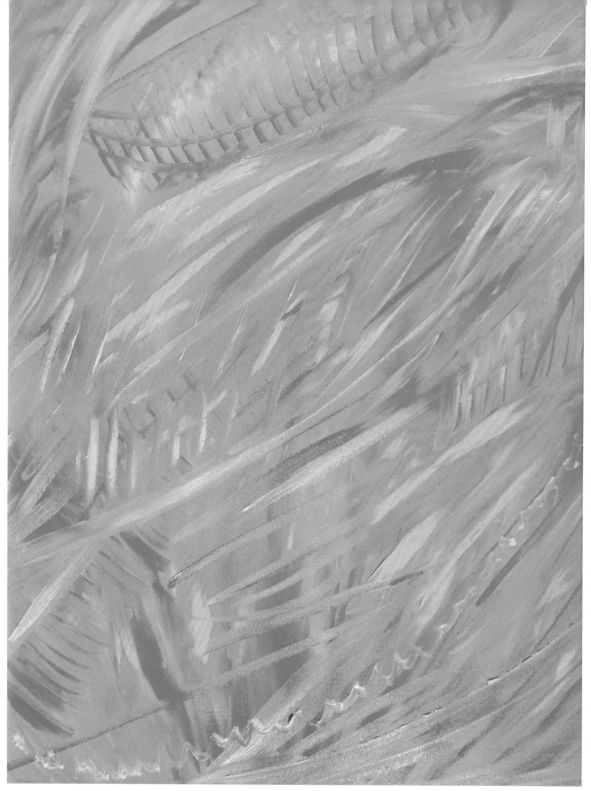

색의 연가 (7월)

색의 연가 (7월)

이 그림을 가만히 들여다보고 있으면 내 생각엔 시원한 느낌이다

7월이 다 가고 있다 약간 더위를 먹었다 지쳐가고 있다

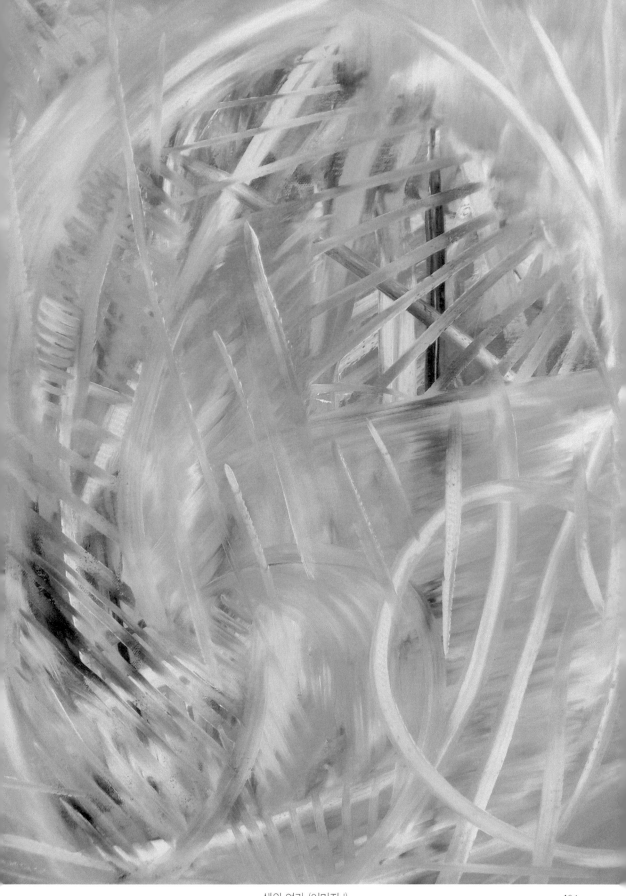

색의 연가 (이미지 I)

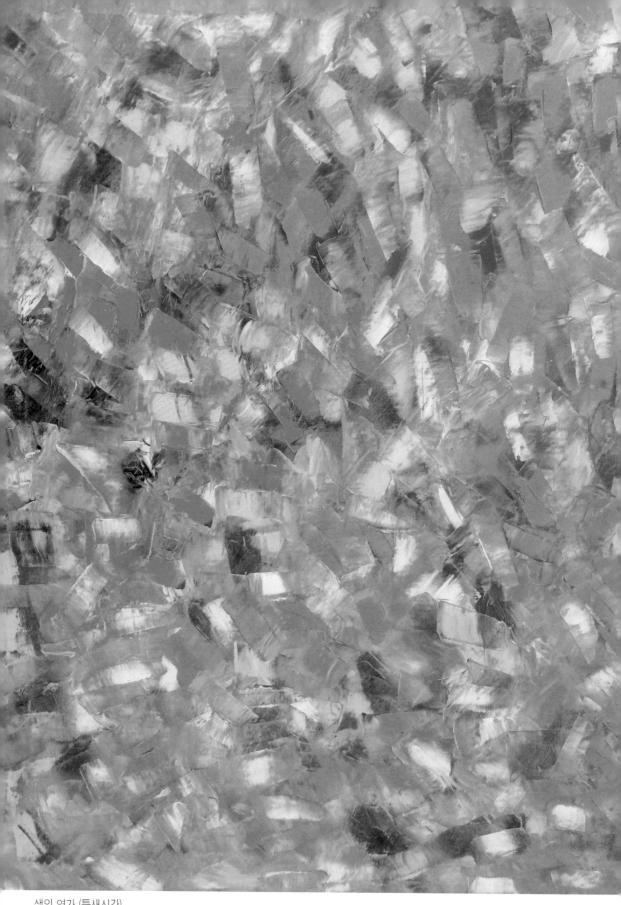

색의 연가 (틈새시간)

▮ 색의 연가 (틈새시간)

 틈새시간을 이용해서 무심코 표현해 본 그림이다
사실 그림이라고 하기에도 좀 민망하지만
내 마음에 든다
때로 우연한 기회에 좋은 일이 생기거나
소중한 일이 이뤄지는 경우가 있다
그럴 땐 우연이 아닌 필연으로 뒤바뀐다
그 우연도 필시 그가 짜놓은 필연이라 생각하고
그의 인도라 생각한다
과연 나의 이 작업이 우연인지 그의 뜻인지
아님 그저 나의 사치의 일부분인지,
결과야 아직 나도 모르지만
내게 주어진 것이 그가 주는 뜻이라 여기며
그에 대한 나의 사랑을 계속 우주 너머로 보낼 예정이다

 그를 사랑한다

색의 연가 (무제 1)

색의 연가 (무제 1)

━

홀로 있음도 좋고 같이 있어도 좋은 삶이 되길 바란다

홀로 그를 대면하는 시간이 매우 행복하다 은혜로운 그를 만나는 것도 행복하지만 나 자신의 상태를 밝게 볼 수 있고 성숙되어져 가는 시간이다

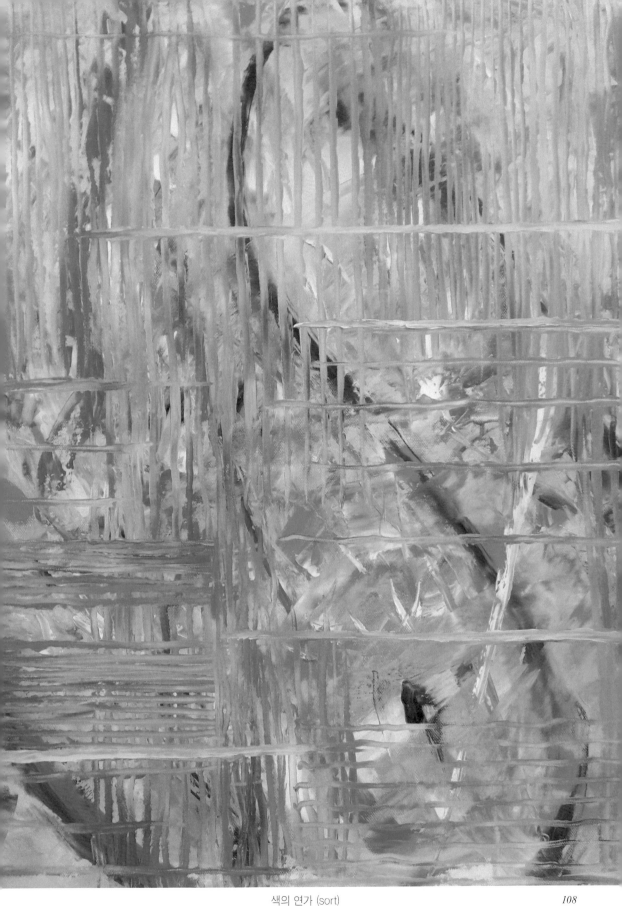

색의 연가 (sort)

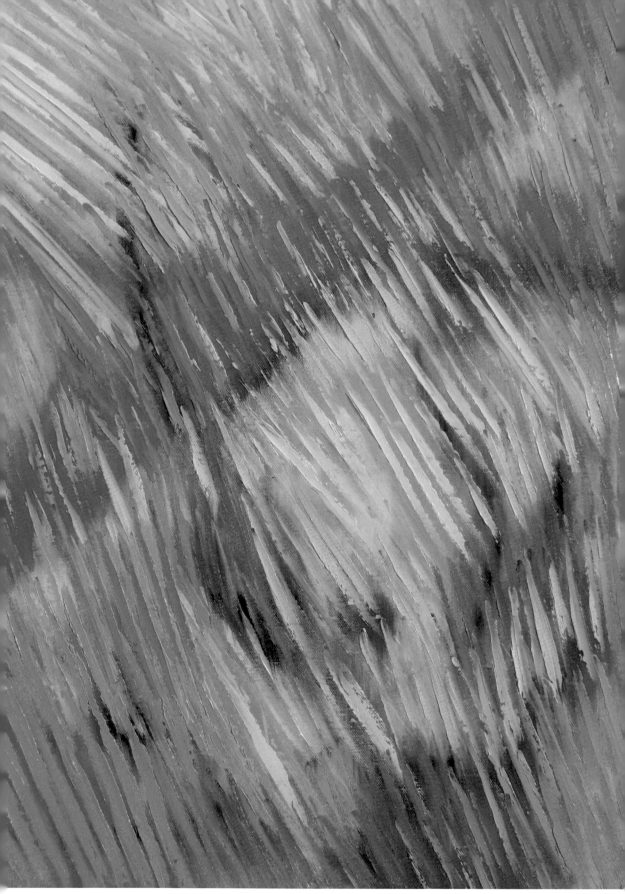

색의 연가 (sort 2)

▌색의 연가 (sort, sort 2)

　세상에서나 내 개인에게나 문제가 정리되고 해결됐으면 좋겠다
이 그림은 그런 마음이다
　세상에 완전자는 없고 모두 한두 가지 문제를 안고 살아가는데,
그것이 삶이고 인생이지
나의 믿음의 증거를 그가 내게 보여주길 원한다
사실 그에 대한 나의 마음을 간직한 지 오래되었고
믿음으로 산 지 오래되었는데,
현실에서 그를 확신할 수 있는 믿음의 증거를 보고 싶다
내 마음은 변함없지만 내가 그의 사람인 것을
증명할 수 있는 무엇이 현실에 나타나기를 바라며…

　그를 사랑한다

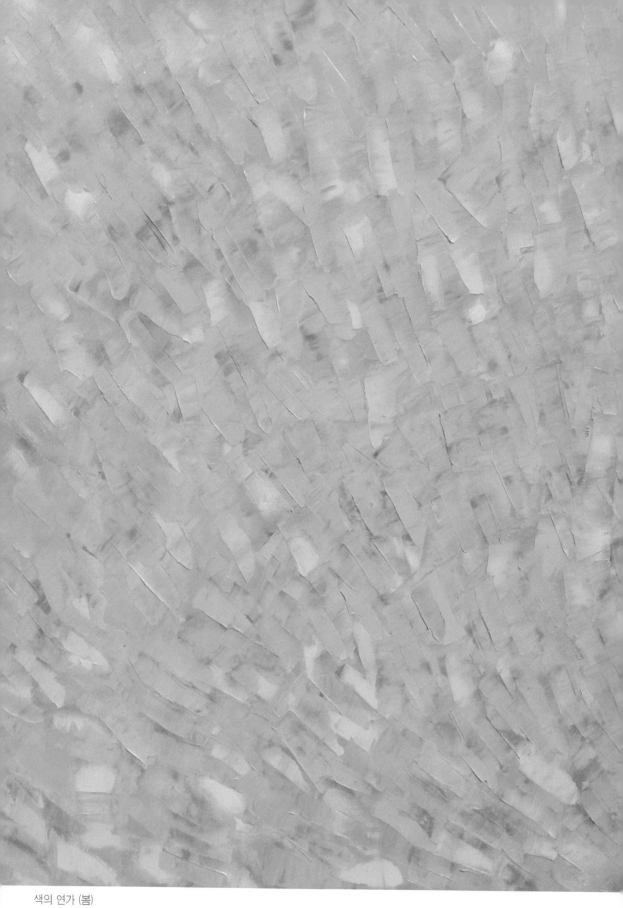

색의 연가 (봄)

▎색의 연가 (봄)

이 그림의 글쓰기를 무시하고 지나갔는데
이제 와서 한여름에 봄에 대한 글을 쓴다
봄같이 따스하고 푸근한 색감을 표현해 보았다
나에게 그는 봄같이 따스한 사랑이며 향긋한 봄꽃이며
뜨거운 여름날의 시원한 소나기,
그리고 애처롭게 떨어지는 가을의 낙엽이며
때론 혼이 나게 매운 겨울의 추위며
펑펑 내려 온 세상에 하얗게 덮인 흰 눈이며
심장이 떨리도록 사무치게 아름다운 석양이며
초겨울 새벽 세 시쯤에 동쪽 하늘에 떠
내 마음을 온통 사로잡는 빛나는 별이며
맑은 날 밝게 뜨는 달이며
온 세상을 비추는 태양이다
그렇다! 그는 온 세상을 비추는 영혼의 등불이다
Jesus!
그를 사랑한다

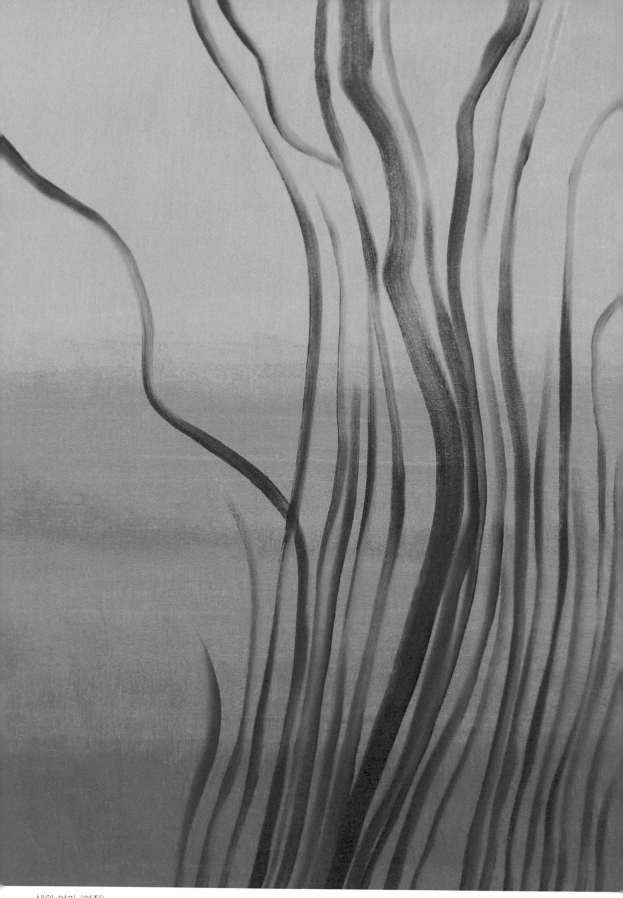

색의 연가 (열정)

▎색의 연가 (열정)

　이렇게 푸른색에도 열정이 있다
그가 만들어놓은 인간의 생존욕구,
삶에 대한 의지는 참으로 소중한 가치다
그러나 인간의 기본 도리를 어기면서까지
생존욕구를 불태운다면 인간 이하겠지
　그의 열정을 생각해 본다
그는 완벽한 열정을 소유했겠지
생명을 바친 그의 사랑!
그의 뜨거운 사랑의 열정이 공중에 사무치는 것 같다
Jesus!
그를 부른다

　그를 사랑한다

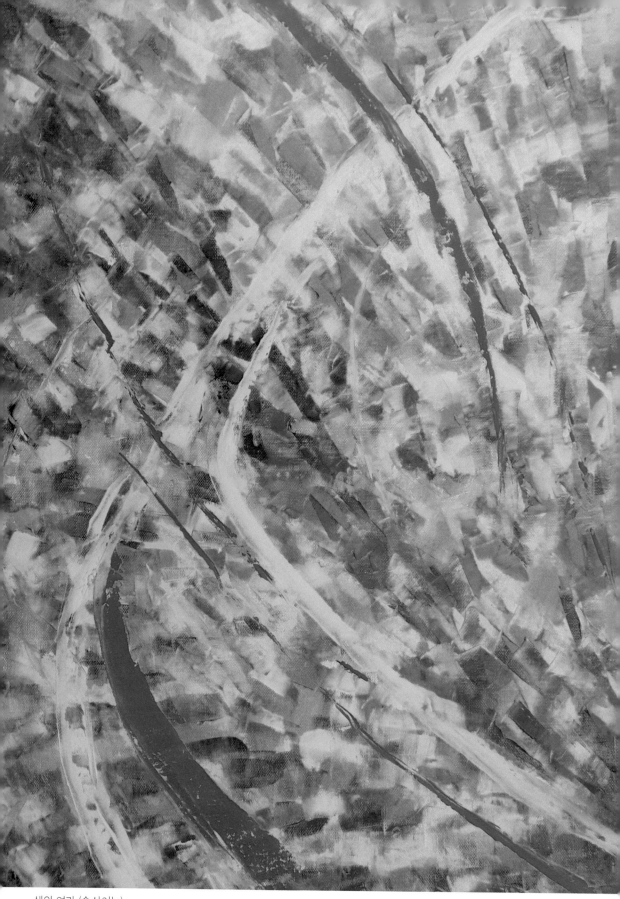

색의 연가 (속삭이는)

▌ 색의 연가 (속삭이는)

좀 어설픈 터치지만 이 그림이 맘에 든다
그에게 속삭이고 싶다
세상에서 해 보지 못한 달콤한 사랑의 언어를
그에게 속삭이며 상처 난 영혼을 치유하고
또 다른 상처 난 사람에게 나의 사랑을 보내고 싶다
그의 사랑이 얼마나 크고 놀라운지 전하고 싶다
세상에서 험난한 길을 이겨낼 수 있는 것은
그의 사랑의 힘이다
Jesus! 당신의 공의로, 당신의 자비로, 긍휼로, 인애로,
사랑으로 나타나소서
온 누리에 임하여 덮으소서
인간의 굴레에서 이제 그만 벗어나게 하소서
모두를 구원하소서
Jesus! 전지전능자여!
Jesus! 완전하고 영원한 사랑이여!

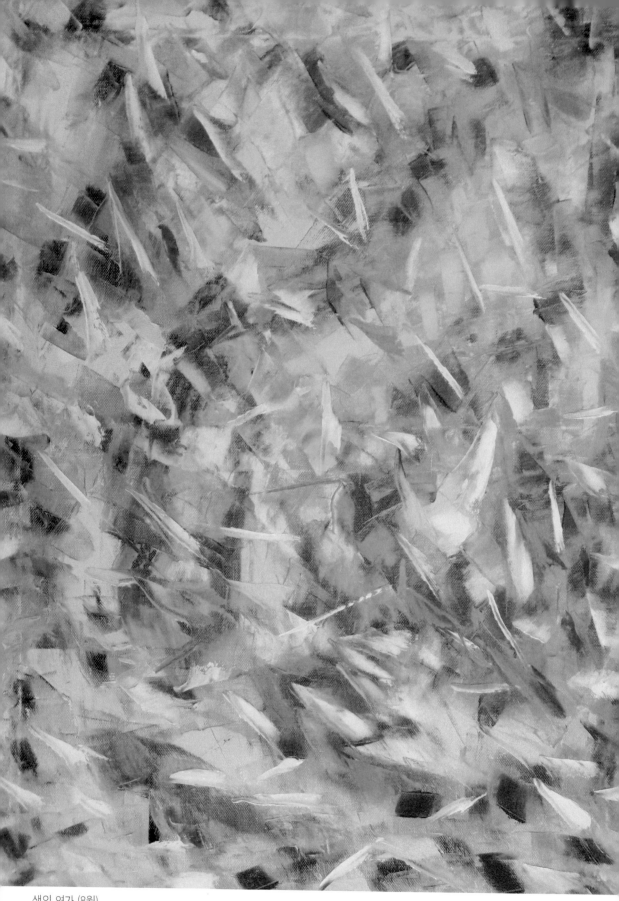

색의 연가 (8월)

▌ 색의 연가 (8월)

8월 같은가? 후후
뜨거운 8월이지만 기쁘게 생각하고 싶다
곡식이 익어 가고 자연의 생명들이
그 생명력을 한껏 발휘하는 계절 아닌가!
'참 아름답습니다 Jesus 지금 코로나 팬데믹 시대라
모두가 힘들지만 그래도 인생, 삶이라는 것이
아름답다고 말하고 싶습니다
음악이 있어서 아름답고 자연이 아름답고
사랑하는 이들이 있어서 아름답고 고뇌조차도 아름다운,
무엇보다도 당신이 있어서 진정 인생은 아름답습니다'

그를 사랑한다

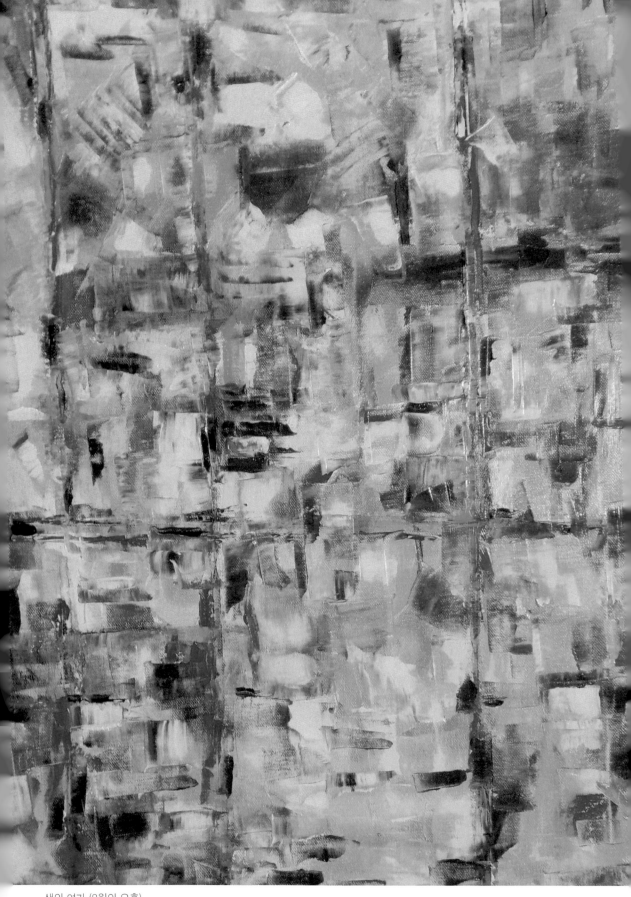

색의 연가 (8월의 오후)

▌ 색의 연가 (8월의 오후)

더위를 이겨내려면 힘들겠지

어쨌든 8월을 통과해야 9월이 오지

내가 원한다고 7월에서 9월로 넘어가지 않잖아

말해 봐, 그렇지

오후엔 더 불쾌지수가 오르겠지

모두 시원한 것 즐기며 잘 견디길 바래

이 그림은 좀 지저분한 느낌이 있는데 예쁘게 봐줘

험한 세상 가다 보면 이럴 수도 있는 거지

Jesus! 그에게 하고 싶은 말

지구에 빨리 나타나주길 바란다

내게 축복을 안 해준다 해도 내 마음에 그가 있으므로

나는 기뻐하리

그는 변함없이 영광스런 존재라 믿으니

나는 찬양하리

Jesus, 그를 사랑한다

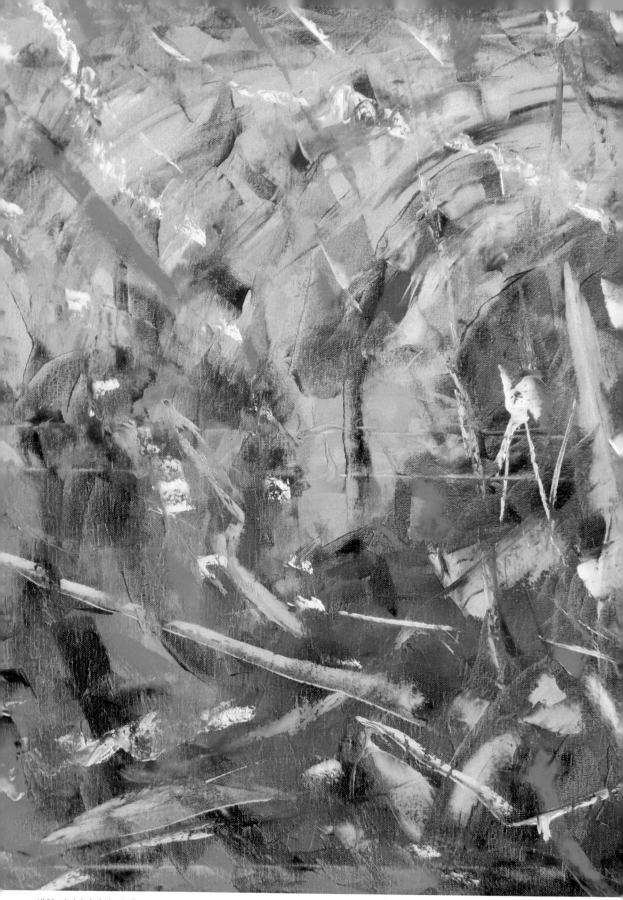

색의 연가 (미지의 영역)

▎색의 연가 (미지의 영역)

　나도 이 그림의 작업의 끝을 예상치 못한 결과이다
미지의 결과물이니 미지의 영역이라 이름 붙였다
물론 그도 미지의 세계의 존재지만
사실 내 마음 안에서는 그의 세계를 믿음으로 알고
사랑하며 존재를 확신하고 있다
이 믿음을 어떻게 전해야 믿지 않는 사람들이 믿을 수 있을까
나는 학식도 없고 여러 가지로 부족하지만
믿음으로 그의 인도를 따라 담대하게 작업을 이어 간다
내 안의 그의 존재가 아니면 나는 아무런 의미가 없다
내게 목적은 그이고 그의 뜻이다

　그를 사랑한다

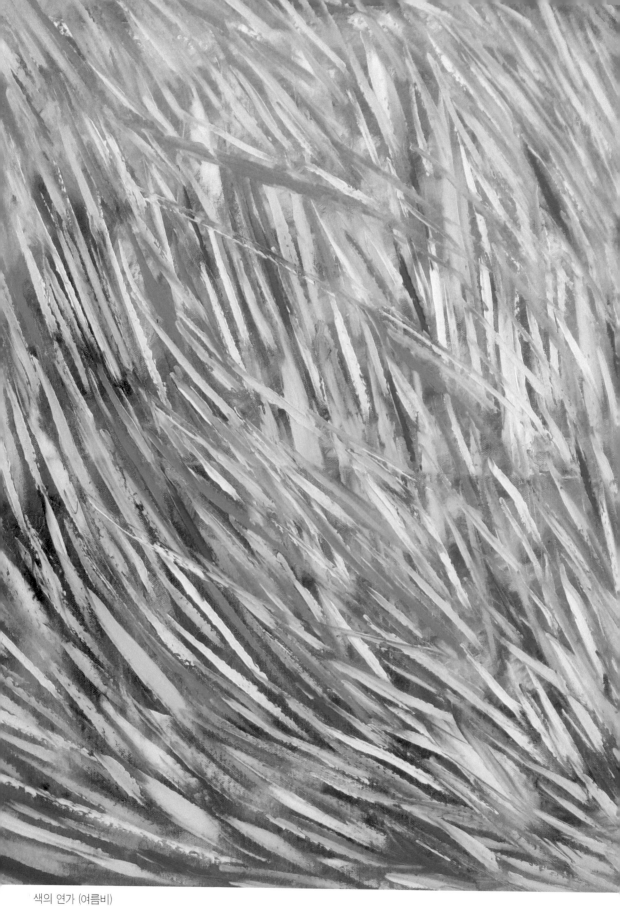

색의 연가 (여름비)

▌ 색의 연가 (여름비)

비가 그립다 장마도 약하게 지나가고
무더위가 기승을 부리는데
시원하게 비가 왔으면 좋겠다
살다 보면 넘어질 때도 있고 허둥대기도 하고
자주 거짓 속삭임에 속기도 하지만,
나의 목적은 투철하게 변함없으니
내 마음은 흔들리지 않는다
그 목적은 바로 선한 결과를 위한 싸움이며
그에게 도달하기 위한 생명길이다
지금 코로나 때문에도 그렇고
어려움에 처한 사람들이 많은데
나 또한 여러 가지 고민이 있다
그에게 기도도 하지만 응답이 아직 없으니
시간을 두고 기다리고 그가 허락하지 않으시면
마음을 내려놓고 주어진 대로 살아야겠지
그의 사랑은 언제나 있고 나의 사랑도 변함없이 존재하며
기쁘게 그를 바라본다

그를 사랑한다

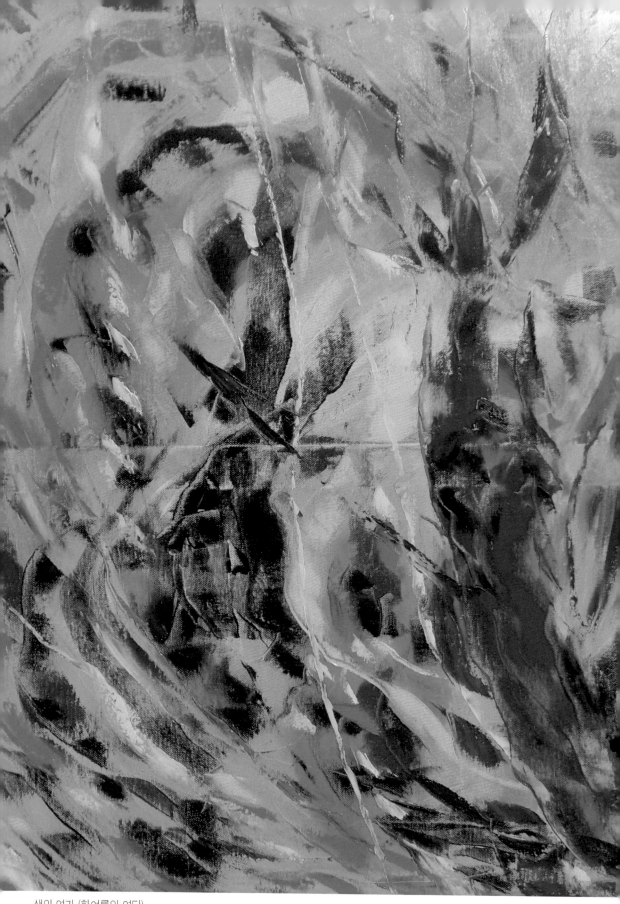

색의 연가 (한여름의 연단)

▌ 색의 연가 (한여름의 연단)

순도가 높은 정금이 되려면 더 철저한 단련이 필요하겠지
그가 나를 단련하신 것은 참으로 혹독했다
지금은 그것을 감사하게 생각한다
비로소 그를 알고 진리의 사랑을 깨달아
인간으로서의 생명길을 가게 되었기 때문이다
그를 사랑한다면 다른 무엇도 필요 없고
영혼의 충만함을 가질 수 있다
세상을 이길 힘도 생기고 절대 변할 수 없는
마음의 기쁨과 소망이 생긴다
그를 믿는다
나의 대적은 아무것도 없다
사랑하는 그가 전능자이기 때문이다

그를 사랑한다

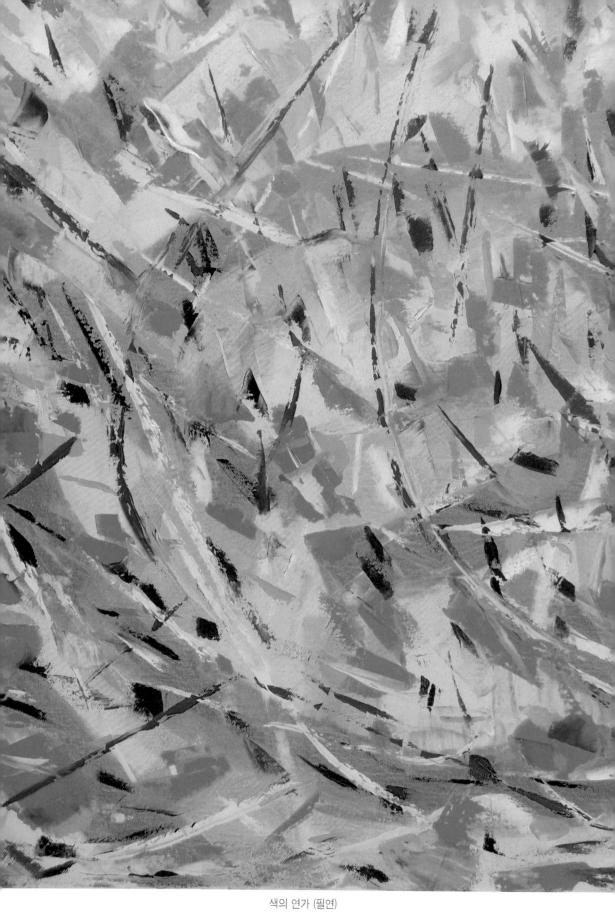

색의 연가 (필연)

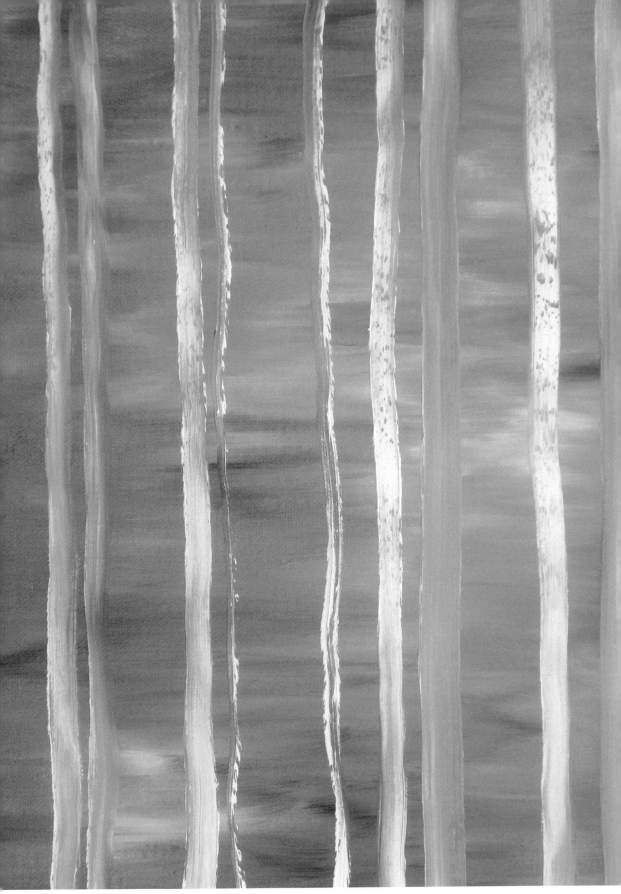

색의 연가 (무제 5)

색의 연가 (열정 2)

▌색의 연가 (열정 2)

 삶에 대한 열정으로 치열하게 살아가는 사람들을 보면
참 아름답다는 생각도 하지만 한편으로 생각하면
애처롭고 불쌍하다는 생각이 든다
이럴 때면 이렇게 만든 그를 원망해야 되나 하는 생각도 하지만
그는 절대로 원망할 수 없다
그가 원망을 들을 만한 존재라면
그는 신이 아니고 전능자가 아닐 것이다
모든 것이 인간의 잘못이고 그는 완전자이니
인간이 생각하지 못하는 차원의 생각으로 선한 계획이 있고
인간을 구원하려는 계획이 있을 것이라 믿는다

 그를 사랑한다

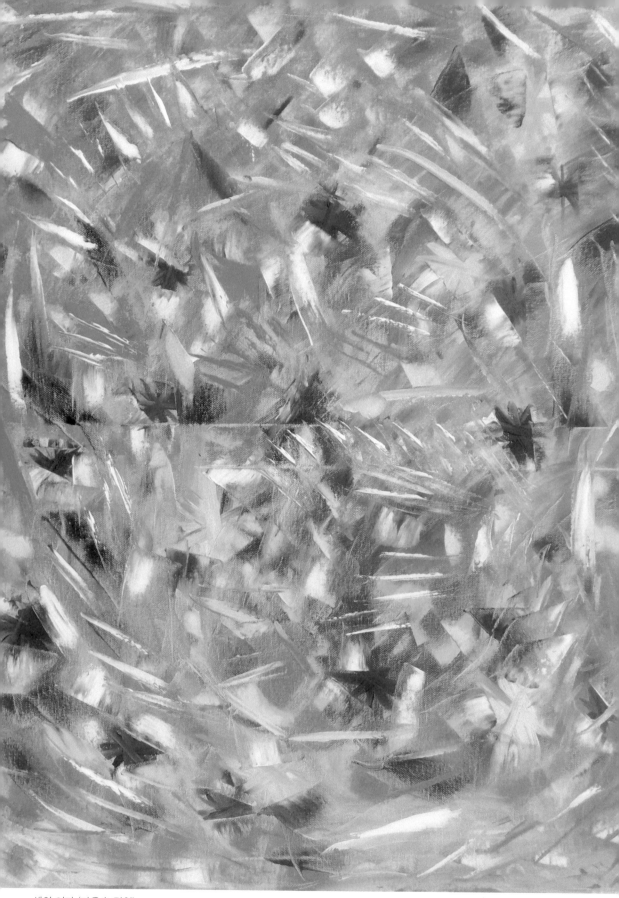

색의 연가 (마음속 탐험)

▌ 색의 연가 (마음속 탐험)

　진실로 인간의 마음속만큼 복잡하고 다양하고
알 수 없는 것이 무엇이 있겠나
그를 알기 전에는 내 마음을 다스리는 것이 안 되었는데
그가 내 안에 들어와서 모든 오물을 씻어주니
마음다스리기가 가능해졌다
그리고 그 마음에 그가 자리한 것이다
이건 마법같이 일어난 경이로운 일이며
이제는 스스로 벗어날 수 없는 그의 신비에 완전히 매였다
모든 방법을 동원해도 그 마법은 풀 수 없다
진리이기 때문이다
그의 사랑은 영원한 진리이다

　Jesus! 그를 사랑한다

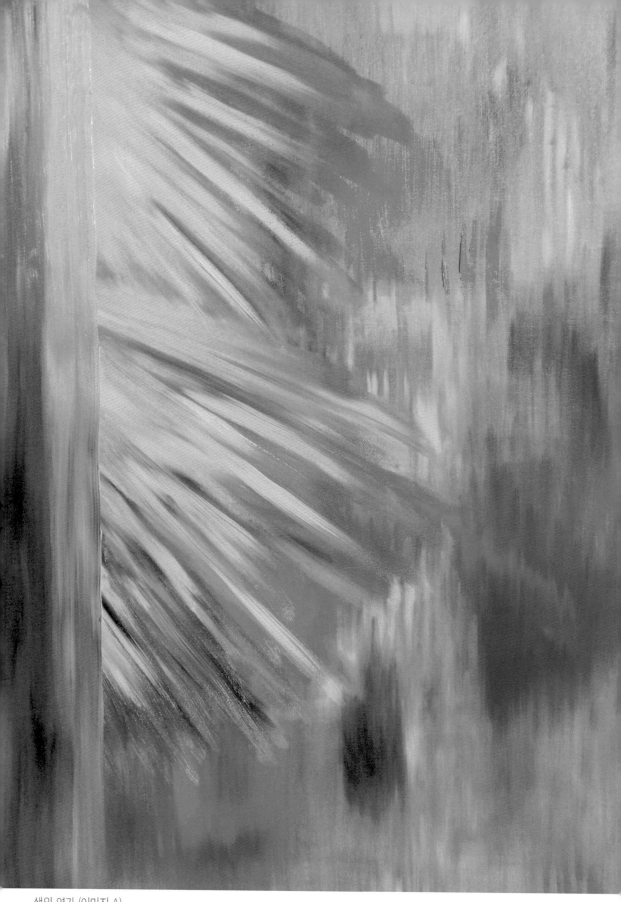

색의 연가 (이미지 A)

▎ 색의 연가 (이미지 A)

 오늘 마음에서 나온 이미지이다
오늘 내 마음은 태양보다 더 뜨거운 것처럼 느껴진다
더운 여름의 기온을 이기려 애써 무더위와 싸우며 하루를 보냈다
깊은 의미 없이 단순하게 이미지 표현을 몇 개 해보려 한다
내게 그의 이미지는 별처럼 빛나는 순수한 결정체이다
내게 그의 존재는 거짓이 전혀 없는, 완전한 의를 지닌,
그리고 무궁한 인애를 베푸는 사랑의 신이다
어떠한 오류를 본다 해도 그에게 반박할 수 없다
반박한다면 그를 모르는 것이다
그에게 오류가 있다면 이미 그는 신이 아닐 것이고 우주는 존재할 수 없다
그 오류는 인간의 문제이다
그는 인간의 차원과 다른 방법으로 공의를 행할 것이다
그는 전능한 자존자이기에 내가 신으로 여기는 것이다
물론 기본적으로 사랑의 마음이 그를 알게 한다
Jesus! 그를 사랑한다

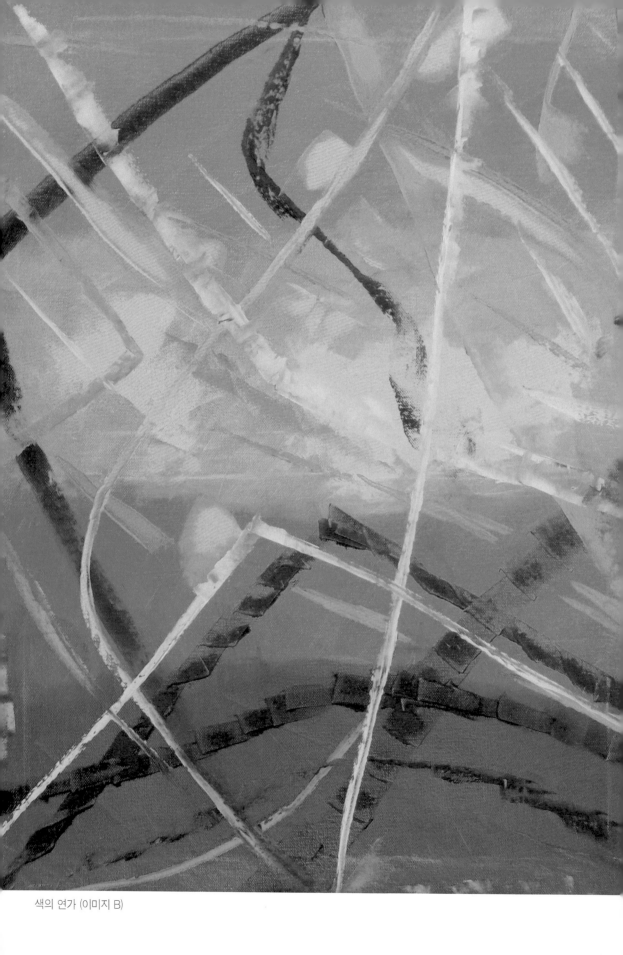

색의 연가 (이미지 B)

❙ 색의 연가 (이미지 B)

　지금 라디오에서 아름다운 피아노 선율이 흐르고 있다
이 그림을 보면서 피아노 소리를 들으니
그림과 피아노 소나타가 일치하는 것 같다
내 마음이 과연 그와 일치하는 때가 있는가
그의 바람이 내 바람이긴 하다
그를 알고 난 후 나의 가치관은
그의 말씀이 다 이루어진다는 신념으로 바뀌었다
그의 말씀은 생명이다
진리이다

　Jesus! 그를 사랑한다

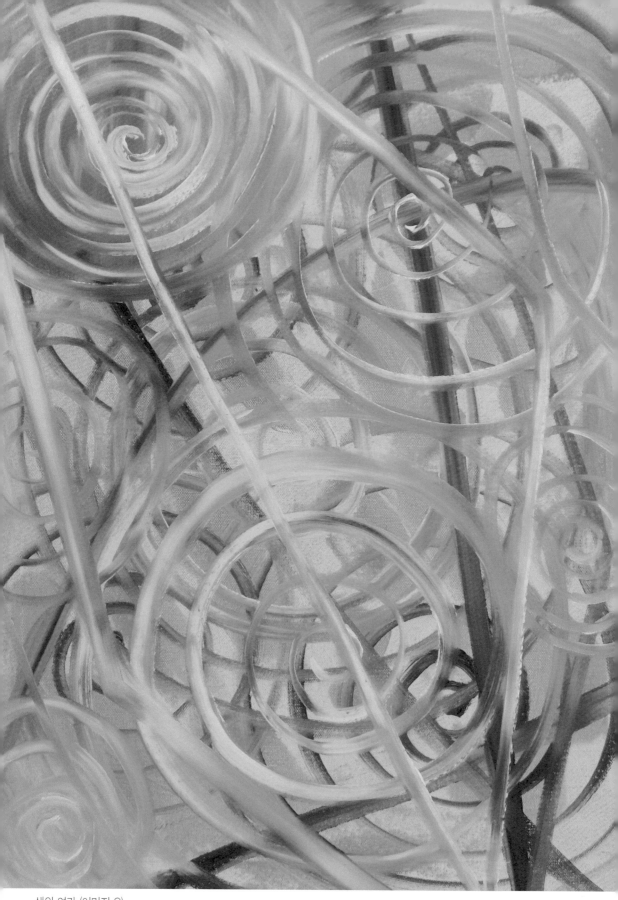

색의 연가 (이미지 C)

▎ 색의 연가 (이미지 C)

얼떨결에 나온 이미지이다
Jesus!
그의 이름만 말해도 내 마음이 떨리고
감동적이고 거룩하고 신실하고 겸허해진다

그를 사랑한다

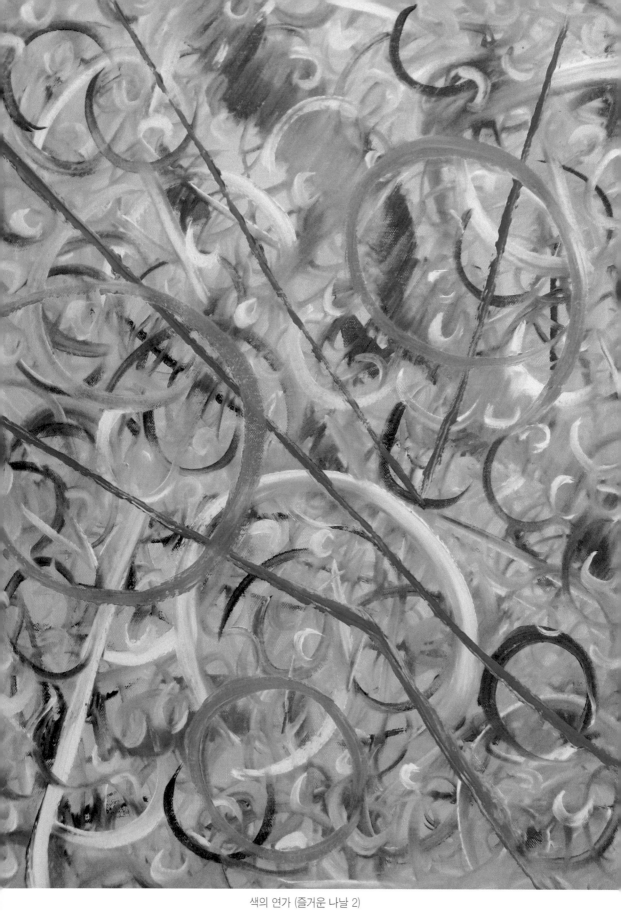

색의 연가 (즐거운 나날 2)

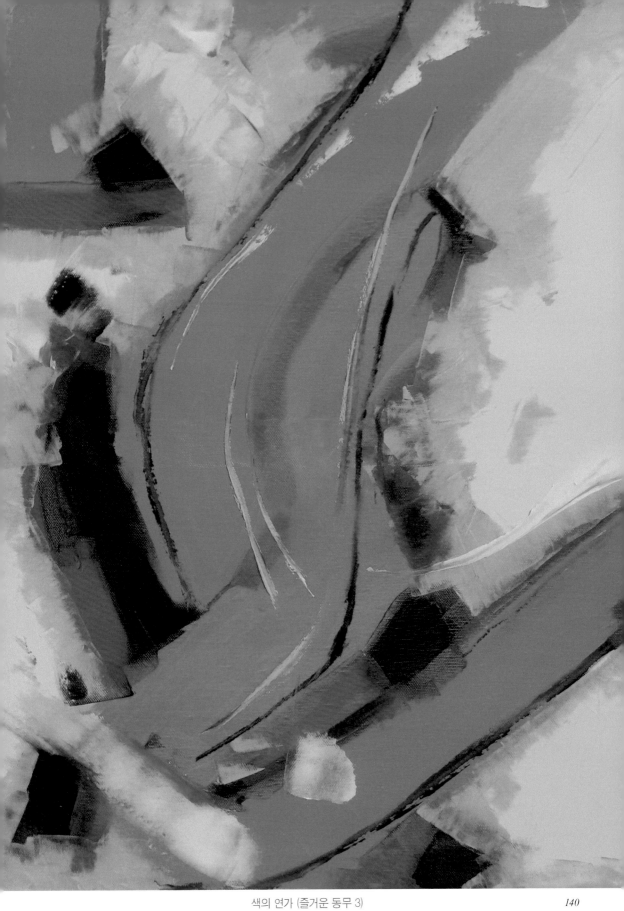

색의 연가 (즐거운 동무 3)

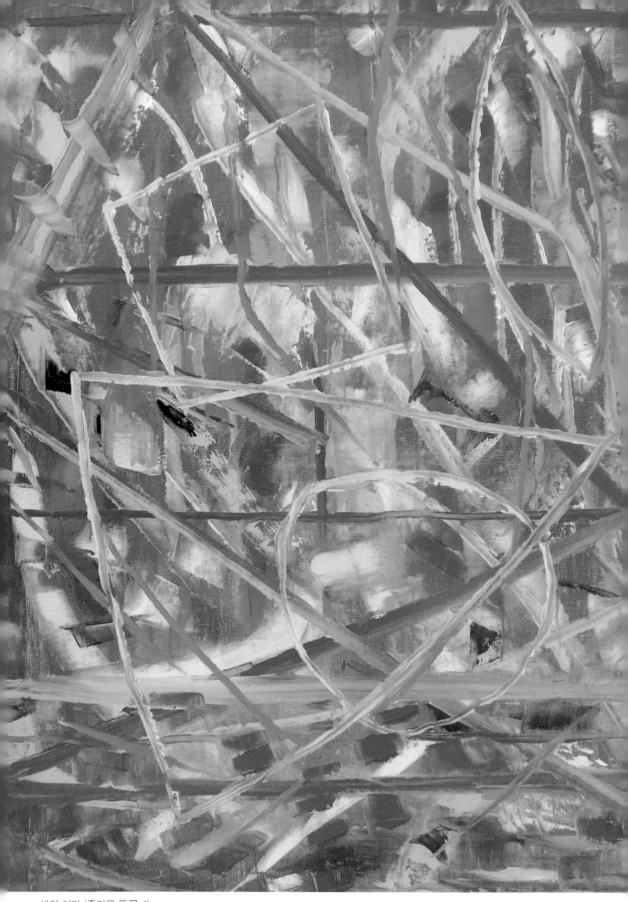

색의 연가 (즐거운 동무 4)

▮ 색의 연가 (즐거운 동무 3, 즐거운 동무 4)

미웠던 사람들도 모두 즐거운 인생이 되길 바란다
나 또한 알게 모르게 타인에게 얼마나 많이 상처를 주었겠나
Jesus! 그는 내 인생의 기쁜 동무이다
이보다 더 든든하고 행복을 주는 동무는 없을 것이다
그를 사랑한다
오! 아름다운 당신의 창조여! 희생이여! 사랑이여!
영원히 간직하리…

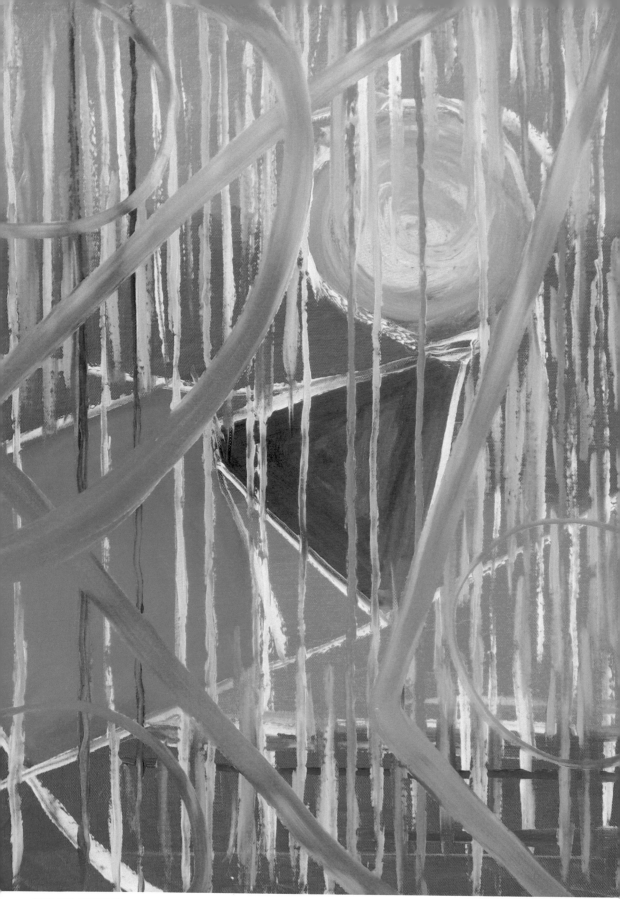

색의 연가 (이미지 D)

▎ 색의 연가 (이미지 D)

그에게 난 어린아이다 어른이 되라고 여러 번 혼났다
드디어 생명길은 찾았는데
아직도 아기처럼 그에게 땡깡을 부린다
미성숙인간으로 인생이 끝날지도 모른다
그렇게 나는 미련한 것이다
내가 성숙한 인간이 된다 해도
그에게 나는 영원히 어린아이지 후후

Jesus! 그를 사랑한다

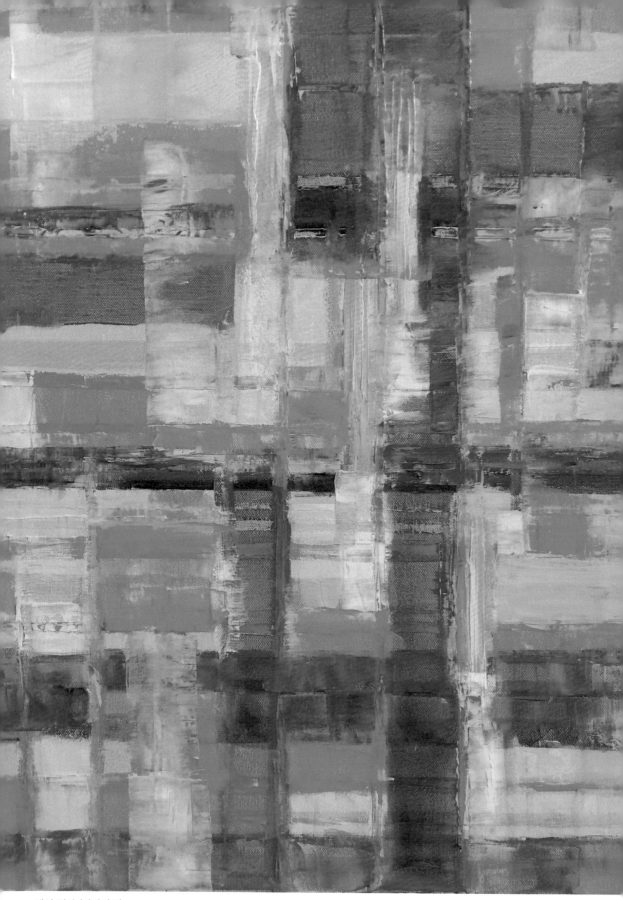

색의 연가 (이미지 T)

▌ 색의 연가 (이미지 E)

무슨 말이 필요한가!
Jesus, 그만 있으면 돼…
그는 사랑이니 내가 사랑하면 내 안의 그가 움직이는 것,

오! 사랑하는 Jesus Christ Superstar!

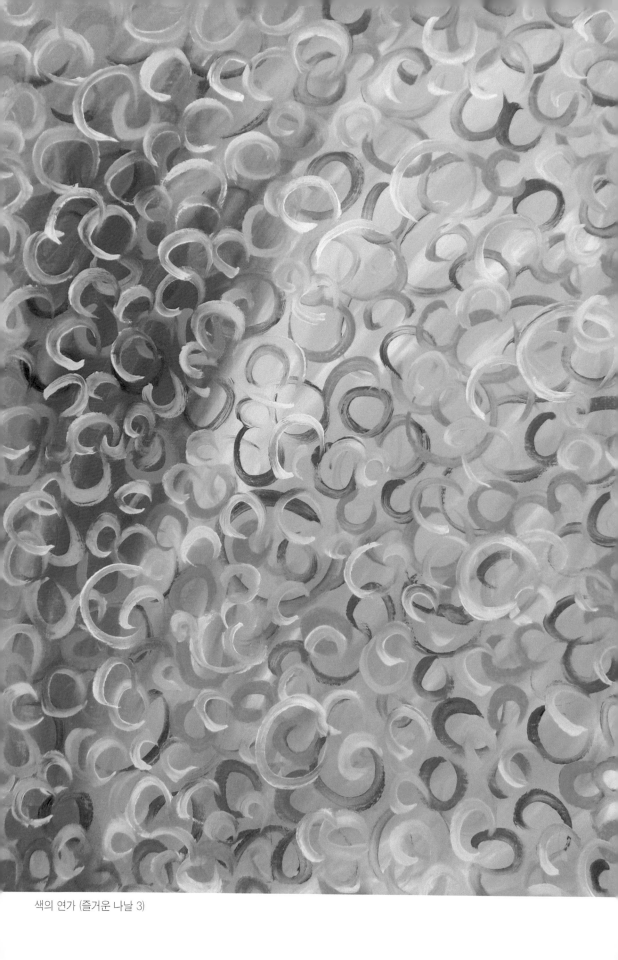

색의 연가 (즐거운 나날 3)

▎ 색의 연가 (즐거운 나날 3)

인생의 고난도 행복하게 느끼는 여유가 젊었을 때는 없었는데,
그를 알고 난 후 성화되는 과정에서 비로소
아무것에도 구애받지 않는 여유가 생겼다
그렇다
고통의 날도 기쁜 날도
살아 있음에
인생은
즐거운 나날들이라고 말하고 싶다

Jesus! 그를 사랑한다

속히 오소서 그!

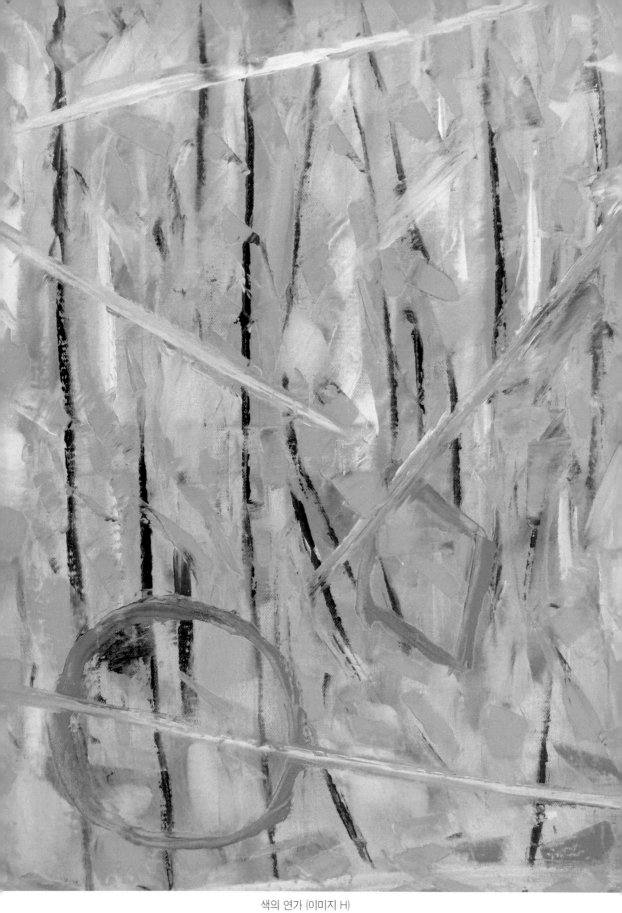

색의 연가 (이미지 H)